包棟民宿&飯店拍照打卡

吃得好住得美！

又潔乙丞帶路玩全台

作者　趙又潔、趙乙丞

目錄

北部　北北基桃竹苗

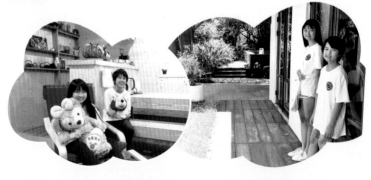

東部 宜花東

4

中南部vs澎湖 中投嘉南高屏&澎湖

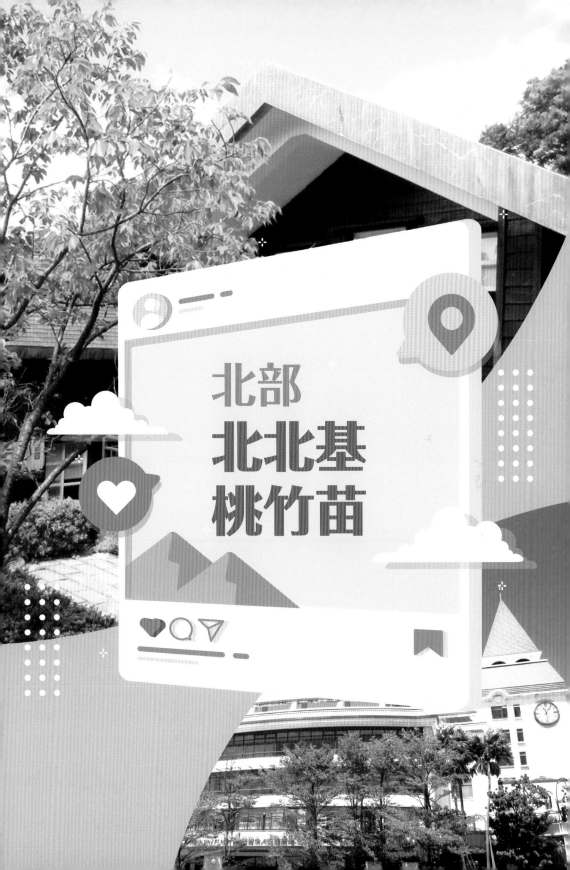

北部
北北基
桃竹苗

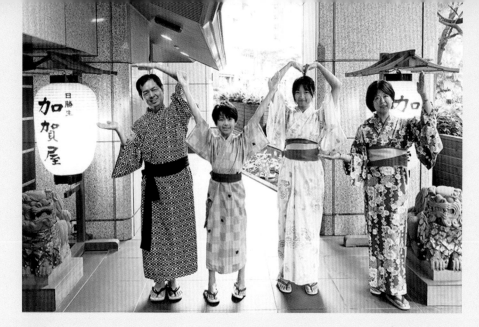

台北市北投區　日勝生加賀屋國際溫泉飯店

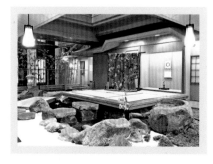

台北市北投區光明路 236 號
(02) 2891-1111
www.kagaya.com.tw

日本「加賀屋」非常的有名，它有名的是「享譽全球的傳統日式待客之道」。現台北市北投也有一家「加賀屋」——「日勝生加賀屋國際溫泉飯店」，而且是「米其林指南2019推薦的飯店」。

開車來到「加賀屋」馬上就看到幾位穿著日本浴衣的「管家」在迎接賓客的到來，並有周到的泊車服務。

CHECK IN後，即有「日式花色浴衣」體驗，浴衣可以在退房時退還即可，如果不會穿浴衣，還可即時打電話到櫃檯，馬上就有管家到房間為您服務。

　　入住時，「管家」會引領我們參觀飯店、並一一詳細介紹飯店特地從日本加賀屋引進許多當地工藝品——金箔、輪島漆、九谷燒以及加賀友禪，整個飯店滿滿的日本氛圍，而且如此的細膩且美麗，宛如美術館。

　　飯店還有「茶道表演」。由茶道的專業老師一步步的講解茶道的精髓，用細緻的抹茶沖泡，從茶的喝法、對茶主人表達感謝款待的心意，品嘗道地的日本抹茶和茶道，不用遠飛日本，一趟北投就可享有。

　　而且更棒的是，台灣第一家溫泉旅館「天狗庵」的遺址、天狗庵古石階，它就在飯店的旁邊；飯店的對面就是北投公園，有日式的涼亭，公園內有著名的溫泉博物館、綠建築的北投圖書館，偽出國，這裡就是最佳選擇。

　　我們入住的是「園景和室標準套房」，有13坪大，房內分成玄關、客廳、睡房、浴室、廁所。溫暖的色調、日式榻榻米的地板、日式床墊被，客廳是可將雙腳放下去的桌子類型（不須跪坐）。

　　早上起床，管家到房間來幫我們穿好浴衣去用早餐。早餐在「天翔餐廳」用廳，自助式的早餐，在菜色上使用不少日本食材、器皿非常講究。窗外就是北投公園，可說是美食、美景同時享受。

 # 北投春天酒店

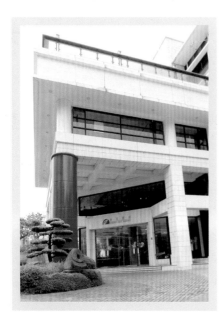

 台北市北投區幽雅路 18 號

 (02) 2897-2345

 www.springresort.com.tw

　　「春天酒店」堪稱為北投最具人氣的泡湯休閒飯店，位於陽明山國家公園的山腳下，鄰近有地熱谷、北投溫泉博物館、北投圖書館、北投文物館……等觀光勝地。溫泉是白磺泉，對皮膚病、美容具有療效，又有美人湯之美名。不管是住宿或泡湯、用餐，都是一個放鬆、親子休憩、旅遊的好地方。

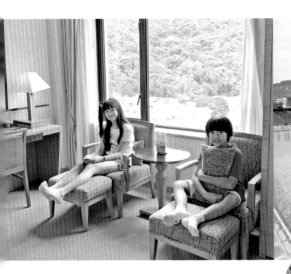

「景緻家庭客房」：房間非常地寬敞、舒適、明亮，房間左右各有一片窗，窗外就可看到山林，視野很舒服，有茶葉、小點心……，乙丞吃得多開心，室內拖鞋、寫著「請帶我走」備品樣樣齊全，泡湯怎麼可以少得了「浴衣」呢？浴衣有分大人及小孩的，房間內就可以泡湯了，也可以到「露天風呂」去泡湯或玩水。

「露天風呂」內有泡湯、戲水池。有對外營業，沒有住宿的旅客可以單獨泡湯、享受一下在山野林間泡湯的樂趣。

小朋友不能泡湯，露天風呂有二個戲水池可供小朋友玩耍。有多種SPA功能池，讓您去除身心壓力，還有非常特別的「石板浴」，臥躺在觀音石上汲取熱度、促進排汗及血液循環。

「雪村館」，裡面有珍藏的「日式花浴衣」體驗，有分男、女、大人、小孩，還穿上木屐、搭配一些配件，又潔媽和又潔、乙丞體驗了穿「日式花浴衣」，穿上去很有日本的味道，又潔馬上就拿出手機在自拍了。

台北市北投區幽雅路 31 號

(02) 2898-3088

www.apresort.com.tw

北投亞太飯店

「北投亞太飯店」2018年才剛開幕，由日本建築師廣澤榮一設計，極簡高雅的現代日式禪風，湯泉是著名的「美人湯」（白磺溫泉）。

「豪華家庭客房」約18坪，房間非常寬敞，採浴廁分離設計，附有日式男女浴衣，可以穿著到「大眾風呂」泡湯。房內有小朋友的帳篷、書籍、玩具、布娃娃、木質積木……等。房內專屬的憩茶區極富禪意，有精緻茶組、特色茶包及迎賓水果點心，MINI BAR上有膠囊咖啡組，房內還有寬敞的溫泉浴池可泡湯。

飯店的設施有「室內溫水泳池」，泳池旁有「池畔LOUNGE」，CHECK IN 時會贈送每人一張飲品兌換券，此券可以在這裡兌換，這裡還有免費的點心可享用，大人可以坐在這裡休息，看著小朋友在旁邊戲水。

此外，這裡還擁有全國唯一的大型AR/VR體驗空間，有VR虛擬實境遊戲、AR擴增實境體驗區，另還有手足球、飄飄球，還開立手作DIY課程，設置了極富教育意義的繪動海洋親子區，非常適合親子共享歡樂時光。

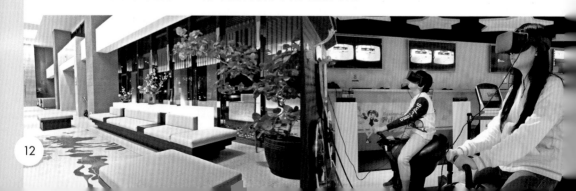

台北市
士林區

陽明溫泉度假村
「菁山遊憩區」

位在陽明山國家公園內的「菁山遊憩區」，臨近擎天崗、七星山、冷水坑、絹絲瀑布、竹子湖、紗帽山、中山樓等知名景點，來到菁山遊憩區除了可以享受泡湯的樂趣外，還有森林獨棟小木屋、雲起軒餐廳、露營區、湯屋等設施，位於海拔600公尺高度的園區，比山下低了約4～5℃的氣溫非常舒適宜人，整個園區充滿度假的氛圍。

6公頃的園區，豐富的生態資源，最適合自然環境課程及戶外探索，園區不定時會舉辦生態探索，親子DIY及攀樹活動等。獨棟的森林小木屋提供舒適、清靜的居住環境、樹蔭半遮的棧板露營區，就算夏天過來露營，也不會感到炙熱，另有露營車、不搭帳也能享受露營的樂趣。不時有蟬鳴鳥叫，不時還可見到成群的台灣藍鵲互相爭豔、或是松鼠出來散步覓食。又潔和乙丞參加「昆蟲特攻隊」的活動，實地去認識獨角仙、竹節蟲……等及團康活動，非常有趣。

🏠 台北市士林區菁山路 101 巷 71 弄 16 號

📞 (02) 2862-5116

🌐 www.star-fountain.com

13

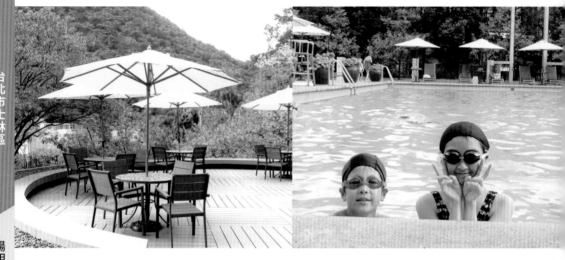

台北市
士林區

陽明山中國
麗緻大飯店

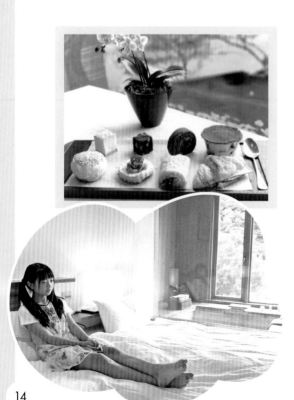

🏠 台北市士林區格致路 237 號

📞 (02) 2861-6661

🌐 yangmingshan.landishotelsresorts.com

　　陽明山中國麗緻大飯店就在陽明山國家公園內，不管是要泡湯、踏青、賞櫻花、賞花季、賞蝶……都非常方便，又有很清涼的「山泉游泳池」。無論春、夏、秋、冬都有不同的景色可欣賞，冬天在飯店門口就可以看得到櫻花。晚上也可以欣賞到台北市的夜景。在台北市近郊、交通相當便利，是個非常適合大人、小孩的親子飯店。

　　一樓「山嵐咖啡廳」，有套餐、點心、飲料，可以邊用餐、邊欣賞陽明山、紗帽山的景色，也有戶外的露天區、可以到戶外去親近大自然、呼吸山上新鮮的空氣，景色真的很美。

　　房間是採日式和室的設計，就連桌子也是和室桌，在浴室泡湯可以遠眺紗帽山、放鬆心情、好好的享受有名的白磺「美人湯」。

　　飯店設施有大眾溫泉池、山泉游泳池、健身房、娛樂室……。大眾溫泉池是男、女分開的裸湯，游泳池的池水是天然山泉水、非常的清涼，青山環繞享受戲水樂。

台北市
中山區

台北美福大飯店

台北市中山區樂群二路 55 號

(02) 7722-3399

www.grandmayfull.com

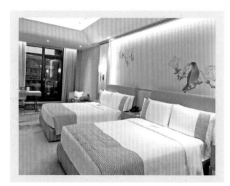

　　位於大直的美福大飯店，鄰近捷運文湖線劍南路站、內湖科技園區。鄰近的景點有美麗華摩天輪、大佳河濱公園、國立故宮博物院、士林夜市等著名觀光景點。維多利亞式的外觀相當氣派，挑高15公尺高的大廳氣勢磅礴，非常寬敞，心胸馬上整個開闊了起來，垂吊式的水晶燈，非常氣派的用金色系列的布置，格外顯得非常奢華、高貴。大廳的兩側，順著柱子的弧形階梯，對稱弧形梯猶如飯店展開雙臂歡迎貴賓的到來。

二根柱子的上方各有九個老虎頭，象徵著每個旅客都享有「九五至尊」的服務、享受。剛好遇到結婚的宴會、好熱鬧、沾沾喜氣。

三樓及四樓還有擺設非常懷舊的「美福柑仔店」，裡面擺一些懷舊的物品，以及劉得浪先生的「台北城之時光走廊」二幅巨大的畫。

非常漂亮的室外恆溫游泳池，有池畔架有露天大型屏幕，可以播放影片或是電視。健身中心及瑜伽教室，飯店備有水果、茶水、毛巾……。男子三溫暖。

17

台北市大安區 香格里拉台北遠東國際大飯店

🏠 台北市大安區敦化南路二段 201 號

📞 (02) 2378-8888

🌐 www.shangri-la.com/en/taipei/
fareasternplazashangrila/

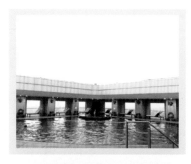

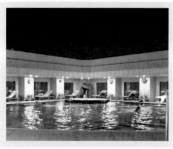

　　位於綠蔭大道的敦化南路上，是市區內最高的飯店，位居台北市中心交通非常的便利。飯店43樓的飯店泳池，名為「雲天泳池」，從這裡眺望台北101大樓的視角更美，不管是白天或是晚上都是非常好取景，非常適合打卡拍照，也是欣賞台北市夜景的絕佳地點。泳池邊有個SPA池、可以游泳又可以沖水SPA，既使沒有游泳、在躺椅上放鬆享受一下微風也是非常愜意。

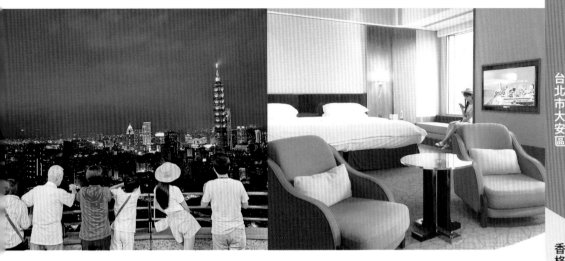

　　飯店的設施有健身房，這裡除了有各種健身器材及設施之外，還設有韻律教室、休息室、淋浴間等。原來飯店的健身房有對外招收會員。入住的旅客當然是可以免費使用。

　　香格里拉飯點的餐飲好吃著名，榮獲《米其林指南》肯定的粵式名菜「香宮」和義大利料理「馬可波羅」，被譽為「台北最佳上海人餐廳」的「醉月樓」，以及日本創意料理著稱的「ibuki」，精致美味不在話下，特別推6樓的遠東café的自助餐，多種的異國料理一次滿足。

　　旁邊有「遠企購物中心」可以逛街、購物。另有「豪華閣」貴賓廊的尊貴禮遇，全日咖啡、茶、軟性飲料與輕食無限量供應。

　　我們入住的是「特選尊榮客房」房間非常的寬敞、在房內就可以看到台北101真是大驚喜。

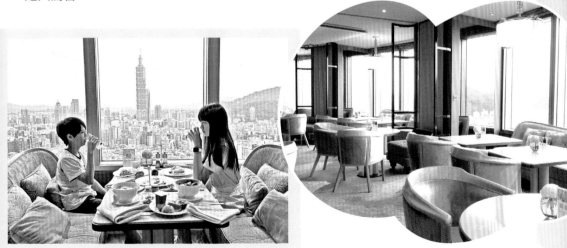

台北市
中山區

台北華國大飯店

　　位於台北市菁華地區林森北路上五星級的「台北華國大飯店」，交通相當便利，步行約5分鐘就可抵「中山國小捷運站」，附近有晴光市場商圈、雙城街夜市。鄰近的景點有士林夜市、忠烈祠、花博爭豔館、花博舞蝶館、花博公園、美術館、故宮博物館及松山國際機場。

　　我們入住的「豪華客房」約18坪，客房內有客廳區、房間、衛浴區（浴缸），非常寬敞、舒適。10樓的「貴賓交誼廳」提供入住貴賓樓層之住客各種體貼服務、提供免費的飲料、手工餅乾……。

　　這裡有鼎鼎大名的「帝國餐廳」、「華國牛排館」、「華國但馬屋」。「帝國餐廳」以潮廣料理為餐飲服務主軸的高級中餐廳，我們在這裡享用了招牌的「掛爐片皮烤鴨三吃」，可以選擇自己喜好的3種口味餐點。

「華國牛排館」供應精選頂級USDA Prime牛排、鮮活波士頓龍蝦，搭配新鮮當令台灣在地食材，隨季節推出美味菜單。「華國但馬屋」，使用A5、A4等級的神戶牛與黑毛和種和牛、推出頂極涮涮鍋、壽喜燒套餐，日本和牛吃到4種肉×3種做法，並可選擇和牛丼飯或和牛烏龍麵，全程桌邊服務，不只吃巧又讓肚子都滿足。

台北市中山區林森北路 600 號
(02) 2596-5111
www.imperialhotel.com.tw

新北市三峽區插角里插角 79 號

(02) 2862-5116

www.thegreatroots.com

新北市
三峽區

大板根森林溫泉酒店

「大板根森林溫泉酒店」位於新北市三峽區。是全台唯一擁有森林與溫泉的雙SPA酒店。不管是夏天或是冬天都非常適合來遊玩的地方，因為有溫泉可以泡湯、游泳池、漫步森林享受森林浴、健身房、娛樂中心、烤肉……多元化，非常適合親子來遊玩。他們的溫泉是無臭無味的碳酸氫鈉鹽泉，泉質非常的好，堪稱溫泉中的極品。

大板根森林溫泉酒店森林園區，是台灣唯一僅存、極其珍貴的國寶級低海拔原生亞熱帶雨林，占地20公頃的蓊鬱森林，國寶級的大型板根樹、全台最大的國寶級魚藤、600多種生意盎然植物、數千種昆蟲、多種鳥類與您作伴。走入森林步道體驗亞熱帶雨林生態，親近大自然，呼吸芬多精，紓解體內裡的負能量和壓力。

這裡有露天溫泉SPA、室內室外風呂、各式湯屋、健身中心、森林SPA、游泳池、兒童遊樂區、電玩體驗……。不僅有中餐廳、西餐廳、這裡還可以烤肉，烤肉的空間相當大、彷彿在大自然中生活一樣。

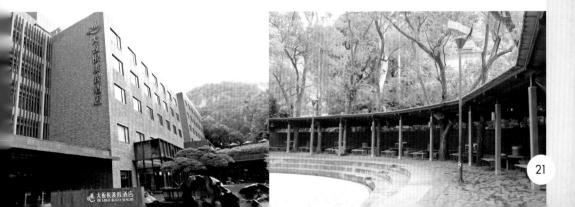

板橋凱撒大飯店

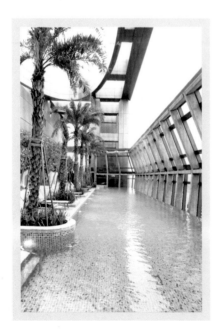

新北市板橋區縣民大道二段 8 號

(02) 8953-8999

banqiao.caesarpark.com.tw

　「板橋凱撒大飯店」是板橋地區第一家五星級飯店。位於新北市板橋四鐵共構車站（台鐵、高鐵、捷運、客運）旁，交通實在太方便了。

　飯店的頂樓32樓有個非常漂亮的「無邊際泳池」，長33公尺、水深1.2公尺、狹長的無邊際泳池，泳池充滿了熱帶南洋風的景緻、非常漂亮。可以眺望板橋的市區景色，

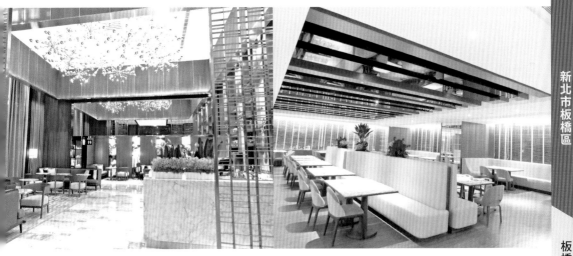

夜晚則可以欣賞美麗的夜景，沒有游泳也可以在這欣賞美景、拍拍網美照。

首推他們的「朋派自助餐廳」，海鮮、料理應有盡有、非常豐富，用餐的環境非常寬敞，讓我們念念難忘。「家宴中餐廳」的台式家常菜、港式理料、也很道地、美味。

「板橋凱撒大飯店」交通這麼方便，不管是住宿或者是用餐都相當便利，附近又有百貨公司、影城、賣場、市民廣場、公園……機能性非常高。這幾年「新北耶誕城」人潮洶湧、非常熱鬧，地點就在板橋凱撒大飯店的旁邊而已，地點這麼好。到台北地區來遊玩或者是商務，都是一個最好的選擇。

福容大飯店
淡水漁人碼頭

新北市
淡水區

🏠 新北市淡水區觀海路 83 號

📞 (02) 2628-7777

🌐 www.fullon-hotels.com.tw/fw/tw

　　全台唯一郵輪造形的飯店「福容大飯店淡水漁人碼頭」，外觀真的非常漂亮、飯店的服務很周到、餐點有「阿基師」的加持一定是好吃的、又有很多的遊樂設施，鄰近又有非常多的景點淡水老街、情人橋、紅毛城……等、欣賞淡水夕陽，淡水河的對岸也有八里的景點。

　　飯店CHECK IN的時間，有飯店的吉祥物「淡水阿熊」出來和大家打招呼、爵士樂的現場演奏，更有渡假的氣氛。

　　房卡非常別致，是飯店郵輪造形及情人橋的圖案。房間樓層的電梯打開馬上看到一幅淡水漁人碼頭黃昏晚霞的圖、非常漂亮。「海景豪華家庭客房」非常的寬敞有13.5坪，觀景陽台，可以欣賞漂亮的海景、對面的台北港、及優美的夕陽、夜景。

　　飯店備有腳踏車、健身中心、男湯、女湯、兒童遊樂區、桌球、撞球及遊樂區。還有台灣最大VR遊戲品牌「GAMIX VR」進駐在這裡，有超多VR遊戲機，又潔和乙丞玩得不亦樂乎。

　　晚上在飯店的大廳有舉辦歡樂派對，飯店準備了很多的表演節目、魔術及團康遊戲。晚會結束後，可以到漁人碼頭欣賞夜景及情人橋。

薆悅酒店 野柳渡假館

「薆悅」為親子飯店，對面就是「野柳海洋世界」、左前方是「野柳地質公園」（女王頭），距離「龜吼漁港」約1.5公里開車3～4分鐘，飯店旁邊有很多家海鮮餐廳也有便利商店，生活機能非常方便。

飯店分為一館及二館，一館頂樓有「健身中心」，可以邊運動邊欣賞野柳的海邊風景、夕陽。小朋友的遊樂設施都在二館1樓，約400坪大，有非常多的遊樂設施，小型賽車場、超大球池、射飛鏢、投籃機、手足球、桌上冰球……，可以玩上一整天。

「海景客房」有一大片的玻璃，可以看到海景及對面的野柳海洋世界、野柳地質公園，真的是無敵的海景。浴室就設計在這大片的玻璃旁，還有非常優雅的蛋形浴缸。

二樓的「漁人廚房」餐廳是BUFFET吃到飽、非常超值，結合在地的新鮮食材做成的美味料理，空間寬敞、明亮，一大片觀景玻璃，可以邊享用美食、邊欣賞野柳景色。

🏠 新北市萬里區野柳里港東路 162 號之 2
📞 (02) 7703-5777
🌐 yehliu.inhousehotel.com

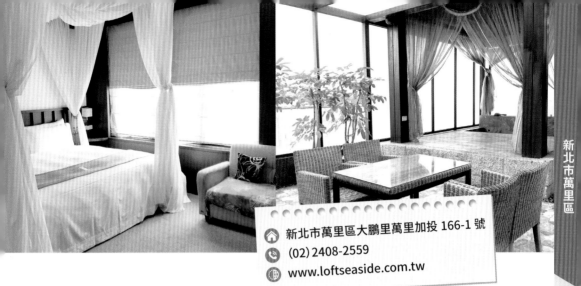

新北市萬里區大鵬里萬里加投 166-1 號
(02) 2408-2559
www.loftseaside.com.tw

新北市萬里區 沐舍溫泉渡假酒店

　　位於新北市萬里區金山附近的「沐舍溫泉渡假酒店」，悉心打造了五十間風格獨具的海底溫泉客房，無論是極簡摩登的「烏布套房」，或濃郁南洋風的「庫塔套房」，都能感受優閒的度假氣氛。房內有個別獨立的溫泉浴池，還有南洋造景等等。

　　特別值得推薦的是這裡的溫泉，乃天然海底溫泉，泉質呈弱酸性，與海水富含的鹽分和礦物離子混合，形成特殊的硫礦鹽泉，兼具美容與消除疲勞的功能。

　　酒店內的「心滿餐廳」提供複合式精緻套餐，選取北海岸當季新鮮上等食材，料理充滿東洋鄉野特色。

　　我們入住「沐舍Villa套房」六人房，有一間南洋套房、日式和風房及半露天風呂，空間非常寬敞。來到這裡，可以在房內泡溫泉、或選擇到大眾池露天風呂泡湯、玩水，下午到金山老街走走，品嘗了當地的金山鵝肉、芋圓、廟口排隊美食——葱油餅、地瓜酥，也可到附近的野柳、海洋世界、翡翠灣……等知名景點遊玩。

緩慢 金瓜石民宿

　　緩慢目前有3個館，分別是金瓜石、石梯坪、日本北海道，是知名的「薰衣草森林」的關係企業。「緩慢金瓜石」的服務人員稱為「管家」，因為來到這裡就像在家裡一樣要放鬆、不要拘束，管家都非常親切、像家人一樣。

　　戶外一大片的綠油油草皮，還有二張木製休閒椅，整個畫面就非常的翠綠、放鬆、寧靜。屋內的設計以木製搭配為主，簡單、文青風，大片的玻璃可以欣賞戶外的大自然景色。二樓「緩慢書房」有豐富的藏書、DVD，都可拿回房內慢慢觀賞、或是坐在沙發上緩慢閱讀都可。四樓「眺景露台」是看風景、放空、放鬆的好地方，可以觀賞山景及太平洋海景，非常幽靜。

　　這裡的餐點非常有特色，免費的下午茶，茶點是在地的石花凍、地瓜蛋糕、水果、手工餅乾、飲料。早餐的「九宮朝食」：有黃金蒸蛋、古早味滷肉、拌炒時蔬等小菜搭配地瓜粥、清粥，重現礦產時代的懷舊朝食。招牌晚餐「山月慢食」，採用在地新鮮的食材料理，現場有現煮的燙青菜、熱騰騰又新鮮的燙青菜非常好吃。每出一道佳肴，管家都會詳盡解說，每道料理的特色（須提早預約訂餐）。晚上還可以參加輕鬆又清涼的「夜訪金瓜石」活動，管家會介紹、講解沿路的植物、金瓜石的夜景，過程約一、二十分鐘。

🏠 新北市瑞芳區石山里山尖路 93-1 號
📞 0971-566-188
🌐 www.theadagio.com.tw/zh-tw/space/more?sid=1

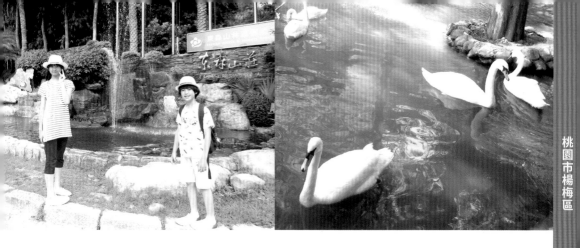

東森山林渡假酒店

　　位於桃園市楊梅區的「東森山林渡假酒店」是個全包式山林度假村，結合自然森林、溫泉SPA、生態探索、養生休閒的特色。他們的溫泉是無色無味的深層碳酸氫鈉泉，富含豐富鐵質和礦物質，可滋潤美白肌膚，因此又有「天然化妝水」之稱。園區設有遊樂設施，四棟住房大樓的 B1都不同，有小小賽車手、廚藝魔法學堂、瘋狂小樂手、Nerf神射手、手作DIY教室。

　　金SPA會館，提供頂級SPA芳療課程、足療按摩、溫泉泡湯，還有游泳池、健身房、桌球室、大眾溫泉池、兒童遊戲室等，最特別的是兩座峇里島情境式戶外戲水池，讓人彷彿置身在南洋。

　　從「左岸森林」咖啡屋旁走進去，哇，好多仙人掌、多肉植物、天鵝及天竺鼠，天鵝真的很大隻，還有爬繩、斜坡攀岩、鞦韆、沙坑、可愛的狗狗……，再走進去就是占地一萬五千坪的幸福桃花源生態步道，東森山林Eddy活動引導員全年配合提供解說服務，園內有多達24個景點，如夫妻樹、櫻花林、油桐花步道。

　　晚餐是「炭烤BBQ」吃到飽、菜色相當豐富，也有中餐廳的中式料理。

　　房間簡約、乾淨、寬敞，每個房間都有泡湯池，可以好好的享受泡湯。

🏠 桃園市楊梅區東森路 3 號
📞 0800-889-168
🌐 www.lidoresort.com.tw

新竹市
東區

竹湖暐順麗緻文旅

位於交通大學旁的「竹湖暐順麗緻文旅」，走路到「交通大學」不用5分鐘。第一次聽到它的名字有點難記，原來暐順營造與麗緻餐旅集團的結合，地點又位於交大竹湖，這下子全明白了。

飯店東翼二樓「聖香樓」，以道地杭州美食及新式粵菜料理著名。飯店西翼二樓「凡爾賽」，提供多國料理，品味經典美食的精緻美好。一樓「馥麗坊麵包坊」，麵包及手工餅乾相當好吃。

12樓有男女三溫暖SPA、烤箱及蒸氣室，另外，還有二張頂級按摩椅提供免費使用。舒適的SPA 區擁有多項設施，包括：烤箱、蒸氣室、水療池、私人淋浴間、化妝室、密碼鎖置物櫃與休憩空間。先進的超音波氣泡按摩水療池。

晚上營業的「星空酒吧」，雖然不大，但氣氛還不錯哦，如果想喝個小酒是很方便。一樓也有便利商店，半夜不怕肚子餓！

飯店的親子套房，有童幻帳篷，又潔、乙丞當作祕密基地。兩盒遊戲箱分別裝著彩色益智積木、木質軌道列車、及非常多適合小朋友的玩物。

🏠 新竹市東區大學路 16 號
📞 (03) 571-5888
🌐 chuhu.landishotelsresorts.com

印象尖石文萱居

新竹縣尖石鄉新樂村媒源 29 之 2
0928-821-846
wnhcottage

台灣也有一個部落叫作「武漢」，位在新竹縣尖石鄉新樂村，環境得天獨厚，有雙彩虹、螢火蟲，一大片無障礙的山景。小木屋民宿、木製餐桌、木製鞦韆、窯烤披薩灶、紅磚塊烤肉區，小木屋主人和藹可親、待人親切。下午喝著老闆煮的咖啡、聽著老闆美妙的薩克斯風樂音、坐在外面感山林美景、清新的空氣，真好！我們自己帶了食材來烤肉，加上老闆的烤全雞、老闆娘的大鍋麵，邀約老闆一起享用豐盛美味的晚餐。聊天中得知文萱居是他跟老闆娘一起建、親手打造，從荒蕪的山地到舒適的民宿，真是了不起。

螢火蟲季（四月底五月初）到這兒，可以感受螢火蟲就在身邊飛舞著，那種光景，只能親自來體驗了喔！

崗好山莊

新竹縣尖石鄉秀巒村 7 鄰泰崗 48-2 號
0919-320-276
sinakhostel

位於新竹縣尖石鄉泰崗部落的「崗好山莊」，是通往司馬庫斯跟鎮西堡的絕佳休憩點，離司馬庫斯部落45分鐘，距離鎮西堡神木群也只要40分鐘，霞喀羅國家古道只要35分鐘，山莊剛好位居中心點，白天有絕美的山景，夜晚有迷人的星空。老闆還很貼心的親繪祕境地圖，方便旅客更了解、安排行程。

乾淨無敵山景的房間，熱情的家庭式經營，是這裡的特色。民宿主人以原住民的熱情招待，切水果、泡茶，聊著泰崗部落及附近的景點，建議我們可以到哪兒遊玩、拍照、欣賞櫻花、桃花……。

民宿的露台可以欣賞到波浪般的雲海、相當壯觀，在這裡一年四季不同的時節都可欣賞到不同的景色。館內供應自助式早餐，也有原住民的風味晚餐可供選擇，溫馨的套房讓旅客可以得到溫暖的休息。

自然圈農場
LoFi Land

　　近幾年流行免裝備、免搭帳、免帶床的豪華露營，這樣輕鬆而優雅體驗野外露營的樂趣，非常吸引偶爾想體驗露營的人。「自然圈農場」的獨特之處，營地和營帳的優環境，晚餐烤肉、戶外泡湯、DIY體驗活動等，強調「人來就好」，對於我們這種什麼露營裝備都沒有的人來說，真的是再方便不過了。

　　營地裡很多帳篷圍繞成圈圈，小圈的有2～3個小帳棚，大圈的有5個大帳棚，我們此次就入住在大圈裡，是傳說中的神墊帳，大人進到帳篷裡都完全不用半蹲呢！在每個圈裡各自有廚房、冰箱、乾濕分離的衛浴設備，還有超大的溫泉池，可以泡溫泉兼玩水，噴水柱享受水SPA，而外面的共用區還有調酒吧檯呢！

　　晚上農場會準備好各種豐富的烤肉食材，連炭火都幫你升好火了喲！對了，在烤肉前，農場還會問你是否想幫自己加個菜，想的話就會親自帶你去農場裡體驗DIY現採的新鮮葉菜類及豆類和玉米筍，這樣搭配烤肉真的是很完美的組合，我們大家邊吃邊聊天，真的很愜意！搭配營區夜裡點亮的一串串燈泡，讓人不覺也浪漫了起來。

　　早上農場也準備了早餐的食材供大家自行烹調，由於現在還正值夏天，所以太陽出來後，帳篷裡就會慢慢升溫變熱，所以大家都早早就起來，坐在外面吃著豐盛的早餐，聊天拍照，享受美好的露營時光。

🏠 苗栗縣卓蘭鎮西坪里西坪 36-20
📞 0928-691-919
f lofiland

苗栗縣
三灣鄉

斑比跳跳

🏠 苗栗縣三灣鄉北埔村小北埔 27 號　　f @iglamping
📞 0930-816-898　　　　　　　　　　LINE bambiglamping
🌐 iglamping.tw/bambi-surrounding

　　來到這隱居森林的露營區域，只要人來就好、免帶裝備的豪華露營一泊四食！而且還有熱帶南洋風的池畔、翠綠的草皮、賞櫻花、走步道，是個非常輕鬆、放空的環境、遠離都市。

　　豪華露營區的設備當然也是不在話下，帳篷內有舒適的床墊、床組、桌、椅、獨立衛浴、檯燈、礦泉水、風扇，帳內附有電源。帳篷外也有溫鞦韆、洗手檯（在戶外遊玩不用進帳篷洗手），周邊還有戶外桌椅，蟲鳴鳥叫與大自然的近距離戶外體驗。

　　最厲害是他餐的餐點，在露營區的餐廳居然有巧克力鍋下午茶，晚餐還可以吃到A5和牛、龍蝦和鮑魚，這麼頂級的食材的餐點，消夜還有甜不辣、鹹酥雞，太幸福了吧！天候許可，晚上還會安排星空電影院，可以體驗戶外看電影！

　　豪華帳棚搭配著南洋風情的池畔，完全無違和感。晚上池畔傳來輕鬆音樂，營造出浪漫氣氛，感覺真的就像出國在Villa度假。（斑比跳跳已於11/23日搬離我們造訪的新竹舊址，於2021年3月斑比跳跳移至苗栗三灣棕櫚灣，打造台灣獨一無二的頂尖露營區。）

東部
宜花東

宜蘭縣礁溪鄉

川湯春天溫泉飯店 —旗艦館

「川湯春天溫泉飯店-旗艦館」結合了SPA露天風呂、泡湯、滑水道、戲水、兒童遊樂室、親子主題房，所有設施都是親子同樂。而且就在礁溪火車站旁，鄰近礁溪轉運站、交通非常便利，又位處於礁溪熱鬧的地區，實在太方便了。

800坪的「SPA露天風呂親子戲水池」有16池不同的泉湯（依季節調整精油氣味）。SPA有各種穴道沖擊、各式按摩池、蒸氣室、檜木烤箱、顏之泉、石板床、溫泉魚泡腳池、8℃冷泉、氣泡足湯……等設施，兒童戲水池有整組的溜滑梯、水槍、及一個一層樓高的大滑水道，小朋友玩得非常開心。晚上的景色也非常漂亮、清涼，兒童戲水池的水溫也是溫的，晚上戲水不怕太陽曬、也不會冷，非常適合親子來玩耍。

「CARS卡茲童樂園」內有卡茲童電動車賽車場、兒童遊戲室、繽紛樂滑梯、海底世界遊樂園、小畫家塗塗樂，也有健身房的設施。

飯店共有10種房型，房型非常多樣化，3樓都是主題親子房：有公主風、海洋風、非洲風、森林風深受小朋友的喜愛。2樓的「享享自助百匯」餐廳內提供中式、西式、日式等多國美食自助料理，邀請在地小農配合產地直送有機蔬果，口感清脆爽口健康無負擔。

🏠 宜蘭縣礁溪鄉中山路二段 218 號
📞 (03) 988-9666
🌐 flagship.chuang-tang.com.tw/WebMaster

宜蘭縣
礁溪鄉

礁溪寒沐酒店

宜蘭縣礁溪鄉健康路 2 號

(03) 905-8000

www.muhotels.com

「礁溪寒沐酒店」隸屬寒舍集團，關係企業有台北喜來登、寒舍艾美、寒舍空間，在飯店、餐飲方面頗有名氣的，當然要來入住及品嘗他們的美食，又鄰近礁溪火車站及礁溪轉運站，交通相當便利。挑高的大廳讓人心曠神怡，並融合藝術家的藝術創作，結合繪畫與空間設計，打造「淡然寧靜」、「以大地為家」的舒適度假，營造優雅與高品味的氛圍。

　　現在來介紹一下我們的房間，房間有15坪大，床鋪看起來就好柔軟、好舒服，真想趕快躺下去。客房裡提供天然檜木香瓶，又潔拿起來聞──好香、好濃郁的檜木味，房外有陽台及茶几，可以坐在這乘涼，看外面的風景。好寬敞的盥洗區域，還提供浴衣，衛浴設備也都是高規格，除了免治馬桶之外，馬桶蓋有會自動感應裝置──自動打開，離開時還會自動沖水。淋浴設備是恆溫的，不用擔心水過冷或過熱，還有寬敞的溫泉浴池、可以泡溫泉。

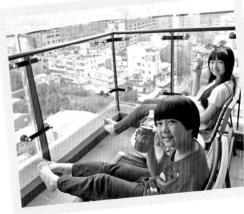

　　兒童遊憩區「樂未央」，整個遊憩區地面都是綠色草皮，有136坪這麼大。6樓的寒沐會館有戶外游泳池、小型滑水道、三個不同溫度的SPA溫泉池 （其中一池加入木質香氛精油）、健身中心。最特別的是，這裡提供毛小孩同行的住宿服務，2021年3月1日「寵沐苑」正式開幕，歡迎毛小孩與主人一同入住。

宜蘭縣
礁溪鄉

白宮渡假飯店

「白宮渡假飯店」是一棟非常醒目、獨特的美式仿白宮建築，而且沒想到飯店的前面有大片的韓國草坪，搭上晴天的蔚藍天空，形成一幅非常漂亮的美景、令人心曠神怡，想當然這裡也成為拍照熱點、婚紗取景、及小朋友玩耍的好地方，可以盡情在千坪草地上玩球、奔跑。

迎賓大廳採用明亮的大理石地板、歐式的設計和雕像，裝店出奢華又典雅的歐洲貴族風範。每間客房皆有獨立的SPA浴池，可以充獨享礁溪的美人湯。飯店附近有豐富的濕地生態，時有水鳥、黑面琵鷺及紅冠水雞穿梭小徑間。白天眺望龜山島，夜晚欣賞蘭陽平原的夜景，飯店後方緊鄰得子口溪腳踏車步道。

🏠 宜蘭縣礁溪鄉大塭路 34-5 號
📞 (03) 988-3660
🌐 www.thewhite.com.tw

宜蘭縣
礁溪鄉

悅來Villa 包棟民宿

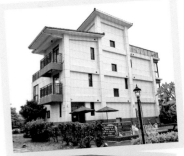

整個園區有兩個館，一館可20人包棟、二館可10人包棟、二館合起來可30人包棟，兩個館的中央有非常清澈的游泳池，風雅時尚的設計和屋外廣大的草皮，整體空間以簡約為基底，微奢華的舒適與設計感在小細節中隨處可見，宛如品味獨到的設計師的家卻又更多了一份家的柔軟親近。

民宿內部微奢華的設計，房間簡約設計、非常舒適，部分房間內有浴缸、可享受泡澡的輕鬆感。民宿的後方都是綠油油的稻田，視野非常廣闊、一邊烤肉、一邊欣賞田園風光。有個非常貼心的設計——電梯，對年長者、婦幼相當便利，提供腳踏車到附近的田野小徑騎乘。不論您是求婚、烤肉、會議，都是宜蘭包棟民宿的最佳選擇！

🏠 宜蘭縣礁溪鄉玉龍路一段 56 號
📞 0925-316-999　LINE @gxd3890u
🌐 welcomeinn.hi-bnb.com

古典安農莊園

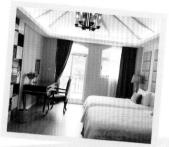

　　位於山明水秀的三星鄉又緊臨安農溪泛舟終點旁，主打高質感奢華的渡假享受，卻用最平實的價格回饋房客。建築物前方的庭園，綠意的草皮及落雨松、涼亭、池塘，就像座小公園，民宿前有非常美麗的安農溪自行車道，一邊是潺潺的溪水、河床整片的綠意草皮、一邊是整排的落雨松，尤其是清晨、傍晚在這騎自行車或是慢跑、散步，民宿也有提供免費的自行車。

　　民宿有三樓，內有電梯，由於民宿主人的專業是室內設計，每間客房的設計都不一樣，房內都有沙發、茶几，空間非常寬敞、浴室內也都有浴缸，而且四人房的另一張大床在另一個小房間。後方有自己栽種的有機蔬菜、水果，偶爾民宿主人會心血來潮帶給旅客驚喜的招待。來這裡度假，真的舒服又放鬆。

🏠 宜蘭縣三星鄉安農北路三段 248 號
📞 0927-389-888　　LINE nanform
f anon.manor

珍典精緻自助式火鍋

　　吃到飽的自助式火鍋，CP值超高，有多多款特製湯頭可以選擇，入喉回甘，味道醇郁、溫潤，食材新鮮、眾多，肉品現切、海鮮、火鍋料、熱食、熟食、飲料、甜點……等，非常豐富，而且店家位於羅東轉運站對面，交通非常便利。

🏠 宜蘭縣礁溪鄉礁溪路六段 58 號
📞 (03) 987-5256
f 珍典精緻自助式火鍋 -1691519964396004

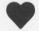 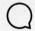 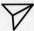

村却國際酒店
宜蘭縣
羅東鎮

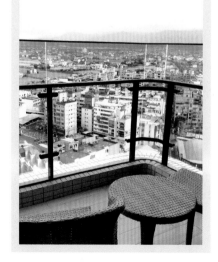

🏠 宜蘭縣羅東鎮站東路 190 號

📞 (03) 905-7988

🌐 www.cuncyue.com/zh-tw

　五星級溫泉飯店「村却國際溫泉酒店」是羅東目前最高的地標，有24層樓高，可以眺望龜山島。設計風格走現代簡約風，並提供宜蘭著名的「碳酸氫鈉」溫泉，每間房內都有「碳酸氫鈉池」和「奈米池」雙溫泉。白天觀看蘭陽平原、晚上欣賞羅東夜景，靠近羅東夜市晚上可以去逛逛。

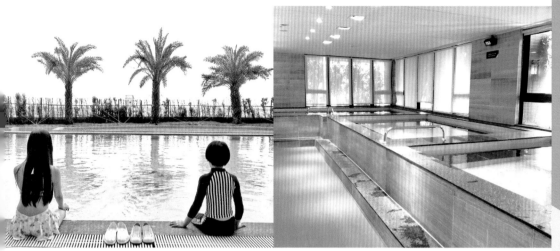

　　我們的房間在16樓，可以遠眺羅東的景色及夜景，房間內非常寬敞、沙發組、書桌，浴室內也有溫泉可以泡，外面還有個小陽台、坐在這裡休息非常舒服。

　　既然是羅東的最高的飯店，當然要到最高樓層去看看羅東的景色，哇，在這裡可以看到龜山島耶，頂樓非常的寬廣，晚上在這裡乘涼、聊天，伴著羅東夜景，身心眼都寬鬆了。

　　5樓是尊爵俱樂部，所有的設施都在5樓，像是兒童遊戲室、健身房、溫泉SPA、露天泳池都是在這裡，還有個寬廣的休憩區，休憩區有兒童繪本和桌遊可以使用。

　　大眾溫泉池，湯池非常的大，男女湯分開。游泳的盥洗也在裡面，設備都非常新穎，還有個休息室，有VIP的感覺。

金鼎園日式涮涮鍋

光是牆上很多知名人士來這裡用餐、並簽名，就知道是間不錯吃的店。火鍋湯頭非常棒，老闆堅持錢可以少賺，但絕對要讓客人吃得安心健康，湯頭用大骨與蔬果熬製，菜盤採用宜蘭在地小農栽種的蔬菜，食材嚴選新鮮、上好的肉品及海鮮。我們點了豪華海鮮鍋，整艘海鮮船澎湃上桌，龍蝦、天使紅蝦、扇貝、淡菜、鯛魚、鮭魚、花枝、蛤仔……等等超豐富，真的是海鮮控的天堂。肉品不論品質與分量也讓我們滿意極了，大推這裡的羊肉！很難得可以吃到這麼鮮嫩的羊肉，而且沒什麼羊騷味，原來老闆不惜成本選用小羔羊的肉，難怪這麼鮮美。
最吸引又潔和乙丞的，當然是角落的霜淇淋機，無限量的霜淇淋很濃郁，牛奶味很重。

🏠 宜蘭縣羅東鎮北成路二段 7 號 206 巷 7 號
📞 (03) 954-7859
f 金鼎園日式涮涮鍋羅東店 -112690303568640

譚英雄麻辣鴛鴦火鍋—羅東店

譚英雄為連鎖麻辣火鍋店，屬於吃到飽的火鍋店、好吃、價格又實惠，全台有數家分店，獨特正宗四川麻辣鍋底，搭配精選大骨及蔬菜精心熬製。門口擺放一把劍，也是玻璃門的開關，進入店內充滿中國視覺風格的裝潢，寬敞舒適，一入眼簾的是中國風的創意氛圍，饕客們享受視覺與味覺的雙重享受。

我們點的是「鴛鴦麻辣鍋」，中央是麻辣鍋，選擇小辣程度，吃起來很香、辣度舒服，鴨血入味口感滑嫩。每盤肉送上來都有放置小小的說明盤，知道是哪種肉品，這樣很好。肉品的食材有頂級雪花牛肉、PRIME特級沙朗牛肉、老北京五香白肉、鮮嫩梅花豬肉、精選小肥牛肉、精選羊腿肉、北京櫻桃鴨肉、超嫩雞里肌肉……，非常棒的肉品及多種的火鍋食材，讓您吃得盡興、滿意。

🏠 宜蘭縣羅東鎮興東路 133 號
📞 (03) 957-1990

香格里拉冬山河渡假飯店

　　乙丞3歲時在這裡的「永恆水教堂」拍攝偶像劇《愛情女僕》，現在重逢舊地，乙丞說他還記得一點點當時在這裡拍過戲，這裡還是一樣那麼漂亮，現在又多了歐式華麗宮廷的「豪汀堡」及浪漫花園「豪汀花園」，非常適合拍婚紗照，當天我們就碰到一對新人在拍結婚照，也沾染了喜氣。

　　來到「南歐柔波中庭花園」，非常顯目的「永恆水教堂」就在眼前，是熱門的拍照、IG打卡點，也是很多偶像劇拍攝場景。教堂平時沒有外開放，只作為結婚的場地租借。花園中有休閒盪鞦韆、美美的造景、戶外戲水池、溫泉足療池、生態釣魚池……真的非常美，非常適合拍照，又潔在這裡拍了很多網美照。

　　另有設施溫泉SPA館（內有烤箱、盥洗室、更衣室）、還有非常多的腳踏車，可以騎去一旁的「冬山河親水公園」遊玩。

　　「溫馨家庭房」的室內陳設走的是歐式風格，窗外視野相當好，可以欣賞到南陽平原的田園美，還可遠眺「冬山河親水公園」的紅色拱橋。二樓的「卡布里餐廳」，環境非常優雅、寬敞，大片的玻璃可以欣賞到飯店的景觀，餐食非常豐富。

🏠 宜蘭縣五結鄉公園二路 15 號

📞 (03) 960-5388

🌐 www.shang-rila.com.tw

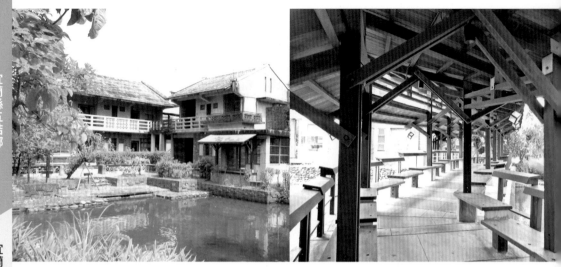

宜蘭縣
五結鄉

宜蘭傳藝老爺行旅

🏠 宜蘭縣五結鄉五濱路二段 201 號
📞 (03) 950-9188
🌐 www.hotelroyal.com.tw/yilan/

位在宜蘭傳藝中心內的「宜蘭傳藝老爺
行」由國際知名建築師黃聲遠設計，打造古
色古香、三合院式閩南古厝風貌，室內設計
則是出自荷蘭設計團隊Mecanoo之手，揉合
東西方風格，讓古風建物風貌下，多了點文
青風、現式感。

貼滿青花磁的大廳，讓人印象深刻，和原
始的紅磚建築搭配起來，呈現出現代復古的
藝術感。客房的外觀是紅磚的古式建築，房
內的設備可是非常現代、新穎。房間的設計

很簡約、清爽，有很大片的視野，一早起床就可以看到綠色清新的景色。晚上「小野台」交誼廳有「野台歌仔戲」的表演，坐在小板凳上看表演，就像回到小時候在看野台戲。這裡是個不錯的定點遊，腹地大，隨處都充滿綠意，住在這裡相當放鬆、舒服。這裡的手路菜中餐廳相當有名，獲選「經濟部2020 Classic Taiwanese Cuisine 經典台菜餐廳」。

行旅旁就是「傳統藝術中心」，入住可以憑房卡免費隨時進出，飯店也會提供習藝券可以免費手作DIY，來這裡入住、當然也要走走、逛逛，深度體驗欣賞台灣豐富多元的工藝、民俗技藝、戲劇、音樂、舞蹈。還有展演及展覽，都非常的精采。

 綠舞國際觀光飯店

宜蘭縣五結鄉五濱路二段 459 號
(03) 960-3808
www.dwsresort.com.tw

　　被綠油油的稻田所包圍、日式風格，超漂亮泳池，還有簡直就像是日本庭園的「日式主題園區」，在園區內穿上日式浴衣、Cosplay 熱血動漫祭、品嘗抹茶和菓子……來到「綠舞國際觀光飯店」根本就像穿越時空日本遊。除了接待大廳，兩棟樓中間有日式風格的開放空間，穿上浴衣坐在這裡聊天、享受徐徐的涼風，享用慢慢的生活。

　　客房分海景和山景，我們入住的是山景—嵐四人客房，有漂亮的白色浴缸，可以邊泡湯、邊欣賞綠油油的稻田。戶外景觀泳池，環繞在綠色山林田野間，非常清幽、VILLA風，不下水游泳，躺在池畔躺椅上聊天、陽光浴、欣賞風景，相當愜意。除了客房，還有Villa房型，一棟棟的獨棟Villa環繞著湖邊，沐浴在檜木浴缸中欣賞日式庭園美景，真是太療癒了。

　　一樓的休憩中心，有提供桌遊、腳踏車租借……，還有設施湯屋（裸湯），有露天風呂、烤箱、蒸氣室，環境很棒，不同溫度的池子可以讓你好好的放鬆一下。小朋友遊戲區「奇幻森林」、「跳跳床」、KTV包廂，二樓有手足球、桌球、健身器材……，還有又潔和乙丞最喜歡的遊戲機。來到宜蘭怎麼可以沒有騎腳踏車，享受一下田園風光呢？第二天起個大早，向飯店借了腳踏車，享受一下蘭陽平原的風光。

綠舞日式主題園區

🌐 www.dwsresort.com.tw /park/

　　綠舞國際觀光飯店的「綠舞日式主題園區」，打造成日式庭園，充滿綠意的造景、小橋、湖泊，特別設有濃濃日本味的御守亭、水濂洞、美術館、舞饌、展演館、手洗舍、櫻花茶廊等主題空間。在御守亭前，立著一對可愛的狐狸石像，尾巴繞成一個愛心。這2隻就是綠舞吉祥物Umi和Nami，狐狸在日本是稻荷神的使者，代表吉祥。是不是很日本！

　　「展演館」館內活動，有摺紙、魔術表演、吉祥物Umi和Nami的見面會……等。建築物是用最傳統的木樺工法造成的，整棟完全沒到一根鐵釘。

　　坐遊湖的腳踏船，又潔和乙丞好興奮，可以在船上餵魚。哇～好多魚、牠們都靠過來了，非常壯觀。「探索樂園」還有滑草、射箭、塑沙、槌球、歡樂羽子板等活動可以參與。

　　接著就是重頭戲──「浴衣體驗」，在「展演館」內有工作人員幫您換上漂亮的浴衣（可以挑選喜歡的花樣、顏色）。穿上浴衣體驗抹茶，親手刷出來的抹茶，喝起來感覺、更日本更好喝！穿上浴衣，在園區裡遊走，真像穿越進入日本，讓人真以為是出國度假。

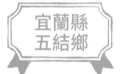

羽過天輕民宿

　　民宿座落在宜蘭冬山河旁，稻田環繞四周，藍白地中海風格的白色建築又帶著些許鄉村風，在一片稻田間非常顯眼。從大門走進來，一棟純白的建築映入眼簾、紅屋頂、與藍色圓屋頂結合，完全是地中海的度假風。舒適的客廳相當寬敞、大尺寸的電視螢幕、可以點歌、歡唱。潔白、寬敞的開放式廚房，廚具樣樣齊全、也有咖啡機，明亮、視野寬敞的用餐環境。後方還有個庭院、有沙坑、生態池以及落雨松……

　　民宿的房間數有二人房6間、四人房1間，獨棟的設計、每間房的裝潢設計都各有特色，民宿有戲水池可以玩水、消暑、也可以烤肉。後面有一間獨棟的VIP二人房，門前擁有自己專屬的庭園，二樓還有獨立的眺望陽台、方形拱廊、及波浪形的圍牆，在蔚藍天空的襯托下，好有地中海風情，站在高處遠望都是綠油油的稻田，深呼吸一下、整個心胸都舒暢起來。

　　宜蘭「羽過天輕」民宿就位於五結鄉，附近有非常多的景點：國立傳統藝術中心、冬山河親水公園、利澤老街、清水海邊、虎牌米粉觀光工廠……等，開車或騎車都很方便。

宜蘭縣五結鄉公園一路 86 號
0987-914-007
YilanSunlaxVilla

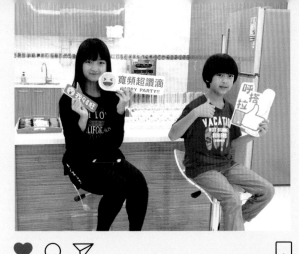

宜蘭縣五結鄉 寬頻極緻Villa

　　寬頻極緻Villa新開幕的「總裁秋戀會館」這間獨棟空間非常大、有12間房可以容納38人，每個房間都設計不同的風格、房間空間寬敞、就連衛浴空間也很大。因為房間數多、所以客廳、廚房也是很大、才能容納這麼多人，開放式的廚房，碗、筷、盤子、鍋子、杯子……，一應俱全，而且數量還很多，因為這裡有12間房，當然要很多才夠，喜歡下廚的媽媽，應該非常喜歡，可以親自下廚，展露一下精湛的廚藝。

　　餐廳這邊的空間也非常的大，可以當會議室、也可以辦活動、還有講台，非常多樣化的空間，乙丞在這裡溜起蛇板了。戶外的空間非常寬廣，車子停個30、20台沒問題，最吸引人的是游泳池，因為天氣關係無法下水，非常可惜。另還有不同的行館房型：「總裁桃花源」獨棟20人、「總裁渡假行館」三棟68人、「總裁旗艦」獨棟40人、「沐夏會館」獨棟24人、「渡假別館」連棟式透天9人、「總裁閣院」獨棟30人、「總裁四季會館」兩棟45人，非常適合企業活動、開同學會、大團體使用。

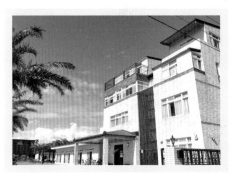

🏠 宜蘭縣五結鄉復興北路68號
📞 (03) 925-1166
f lvilla88　　LINE @doo8442y

掬月童心親子民宿

這是一間民宿主人用心打造極具童心童趣的家，期待每個孩子都能他們打造出來的天地裡無憂無慮暢遊。特別設計各式的溜滑梯主題房型，夢想城堡溜滑梯四人房、歡樂牛仔溜滑梯房四人房、粉紅喵溜滑梯四人房、叮噹喵溜滑梯房四人房、星空小藍怪溜滑梯六人房，每個主題房都是小朋友的最愛。將孩子最愛的溜滑梯搬到房間裡，安全的空間不僅大人放心，小孩也玩得開心。甚至還有星空房晚上可以看星星，公共空間的多功能遊戲區是小朋友的最愛，戶外有提供各式電動汽機車。廚房的設備也相當新穎，可以包棟大家玩在一起。

民宿就在國五高速公路附近，交通相當便利。附近有知名的冬山河親水公園、羅東運動公園、國立傳統藝術中心、羅東夜市……等景點，到宜蘭遊玩是不錯的住宿選擇。

宜蘭縣五結鄉三結二路 33 巷 8 號
0900-335-888　　0900335888
www.moonhouse1753.com

米蘭穀堡

這間的民宿最著名的是它特別規畫的歐洲主題街景——「歐洲風情商店街」，在九棟建築的一樓都規畫不同情境——糖果屋、二手書店、咖啡廳、茶屋、兒童遊戲室……，供拍照或玩耍，讓人盡享一整天的優閒。

每棟房內都有「電梯」，一樓是寬敞、挑高的客廳或是遊戲室。二樓有廚房及餐桌，內有餐具、碗、筷、盤子……，旁邊還有間公共的廁所，非常方便。二、三樓各有一間二人房及四人房，都採簡約設計，空間寬敞。在米蘭的A、B館1樓有兒童遊戲室，想住在有兒童遊戲室的，別忘了要選二館喔！

晚餐我們在附近的超市買了些火鍋料回來煮，因為方便又喜歡吃，大家分工合作、有的洗菜、有的煮，大家都忙得很開心、也吃得很高興。民宿提供很豐盛的自助早餐，可以民宿餐廳或是在廣場上享用。

宜蘭縣五結鄉大吉五路 309 巷 76 弄 9 號
(03) 950-9398　　0966289000
www.milan-yilan.com

慕朵精品旅店民宿

宜蘭縣
五結鄉

民宿主人是位年輕人、非常的熱誠、把民宿設計的非常新穎、簡約、乾淨，一樓舒適的KTV歡唱空間，民宿後院有親子戲水池，是小朋友戲水的天堂，不同風格的住宿環境，房型分為賽車溜滑梯房、典雅公主房、南法香頌房、純樸元素房、素雅黑白房，深受年輕族群的喜好，有廚房可以使用，適合多數人

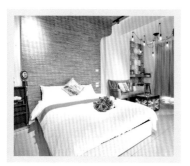

包棟一起煮食，也有專屬場地烤肉，可代訂食材。民宿另還提供包車服務唷，豪華賓士九人座行程包車旅遊。鄰近景點有冬山河親水公園、國立傳統藝術中心、羅東運動公園、羅東文化工廠、羅東夜市……，是到宜蘭遊玩的好住宿。

🏠 宜蘭縣五結鄉復興三路 66 巷 16 號
📞 0936348615　　LINE bag771216
🌐 muduo.ylbnb.com.tw

蘆薈 Villa

宜蘭縣
五結鄉

這間包棟民宿，位於高速公路的旁邊，整棟建築物採現代清水模建築規畫而成，室內以沉穩內斂的清水模和原木為基調，搭配美式風格家具──真皮沙發椅、真皮行李箱形狀的桌子（行李箱可以打開），現代感的沙發椅、小椅子，屋子的三面牆都採大型的落地窗，加上透明天井，視野及明亮度非常好，直接就可以看到窗外的稻田，也有腳踏車可以騎。問民宿主人為何取「蘆薈」，民宿主人希望如同蘆薈的特性一般，能夠舒緩、修復、放鬆每個旅人的疲憊。

民宿有一個半露天的停車場，夏天會擺個充氣戲水池，讓小朋友玩水、涼爽一下。有無限歡唱的KTV，民宿男主人很會唱、唱歌很好聽，有來住的不妨請男主人高歌一曲。廚房及餐廳也布置的很溫馨、整潔、乾淨，廚台上的餅乾是免費的。包棟民宿非常適合一家人或是親朋、好友一起包棟遊玩。

🏠 宜蘭縣五結鄉三吉中路 52 巷 15 弄 26 號
📞 0900-776-585（請於早上九點後至晚上十點前來電）
🌐 www.aloevilla-bnb.com　　LINE aloevilla

貝可妮民宿

這是一間非常可愛的民宿，以卡通為主題，提供親子溜滑梯主題房型，房型有海盜虎溜滑梯親子房、粉紅貓溜滑梯親子房、甜心兔兔溜滑梯親子、幸福豬豬溜滑梯親子房、薰衣草房，伴著可愛KITTY貓、巧虎、卡娜赫拉兔兔和P助、粉紅佩佩豬，大朋友小朋友都會愛，另也提供12～18人包棟，室內多樣的玩具設施，可烤肉＆借用廚房，也有超炫的戲水池。近羅東夜市、國立傳統藝術中心，一整天的遊玩後，一個可以讓您舒服休息的好地方，確實是宜蘭包棟住宿的親子首選！

🏠 宜蘭縣五結鄉三吉中路 115 巷 16 號
📞 0911-264-467　　💬 0900335888
🌐 beckoni.ylbnb.com.tw

袁莊會館

這間，老闆本來是要當「招待所」招待親朋好友，因此房間的規格設計非常高級，不亞於五星級飯店。民宿的外觀很簡約、清爽，環境非常清靜、幽雅，草皮式的停車場，民宿的四周很空曠，吹著陣陣的微風，嗯～真的很舒服。晚上夜景也滿漂亮。

大門進來就是民宿的櫃台，右邊是餐廳，大整片的落地窗可以看到外面的景色，餐廳的餐桌上已經幫我們準備好了好吃的下午茶，有鬆餅、泡芙、水果、飲料……，一旁是非常漂亮、設備新穎的廚房，有專業冰酒的冰箱，裡頭放了老闆招待客人的酒。左邊是很大的客廳，有一台手足球，還有XBOX、80吋的大電視，這樣玩電玩超過癮。民宿三層樓共有7間房間，房間的房型都有浴缸，有小閣樓的適合小朋友住宿、也有日式和風風格……很難得的是有「電梯」，不用扛著沉重的行李。

🏠 宜蘭縣五結鄉中興路二段 122 巷 29 號
📞 (02)　　💬 nanform
🌐 www.yuanmanor.tw

希格瑪花園城堡

　　這裡是每位女生心目中的夢幻城堡，可以一圓心中的美麗童話故事夢。共有兩館，典型城堡尖塔的珈瑪堡、維多利亞風格粉紅的蓓塔堡，一個閒情、逸致，一個優雅、浪漫，城堡前的圓形噴水池、四周都是綠油油的草皮，後面就是夢幻的歐洲城堡，這裡真的太美了！是在童話故事裡才有的畫面！真的超美的，也超適合求婚或拍婚紗照。

　　一樓大廳的歐式家具及歐式壁爐更讓客廳顯得氣派典雅，給人瞬間到了歐洲城堡。只要在下午三點到五點入住，小管家都會貼心準備豐盛的英式下午茶，蛋糕、點心及茶飲都是自製的，坐在這裡靜靜的享受享受優閒的下午時光。

　　一進房間，這也太奢華夢幻了吧！夢幻歐式的寢具、沙發，浪漫色調、精緻的蕾絲床簾……，房間的空間相當大，就連浴室、浴缸也很大，好好的享受這夢幻城堡吧！

🏠 宜蘭縣員山鄉蓁巷村深福路 236 號
📞 0987-275-539　　💬 sigmacastle
🌐 www.sigmacastle.tw

湯蒸火鍋
─宜蘭利澤店

　　在地人推薦的平價熱門、排隊火鍋店，主打高CP值餐點，無限量供應冰淇淋和飲品，平價、實在，肉類的分量滿多的，高等級肉品與海鮮、在地蔬食好滋味，大骨蔬果慢火熬煮的美味湯頭。

🏠 宜蘭縣五結鄉親河路一段 140 號
📞 (03) 950-8657
📘 os039508657

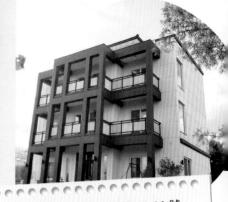

宜蘭縣員山鄉大鬮路 45-11 號

0920-818-118

www.lake16.tw

宜蘭縣
員山鄉

十六崁宜蘭民宿

　　民宿占地約一甲，除了民宿獨棟外，四周被草坪、湖泊、樹林所包圍，彷彿來到了世外桃源，一到這裡讓人不禁就慵懶、放鬆了起來。屋子就位於如詩如夢的落羽松湖畔旁，一年四季都有不同景觀，這裡不只是單純休息住宿，還可以划獨木舟、餵小魚，主人有飼養可愛的小羊及小鴨，與好友在湖畔烤肉、聊天，悠遊自在。民宿主人一次只接待一組客人，您就是整個湖畔森林的主人。

　　民宿共有三層樓，純白色為主的設計，有非常多的窗戶，明亮自然、舒適愜意，而且很貼心的有電梯設施。1樓是客廳、廚房、餐廳等公共空間，開放式純白色的廚房，提供了烹煮所需的鍋碗、餐具、調味料等，簡易料理DIY，沒問題。

　　二、三樓各有2間房，每個房間都有陽台，可以欣賞到整個落雨松湖。純白色的浴室、白色圓型浴缸好夢幻，在這裡泡澡不管是白天或是晚上都可以看風景。室內也有暖氣設備，讓您冬天洗澡暖呼呼。

　　民宿附近有許多知名景點──勝洋水草休閒農場、花泉農場、八甲休閒魚場、金車威士忌酒廠、香草菲菲植物博物館……等，交通非常方便。

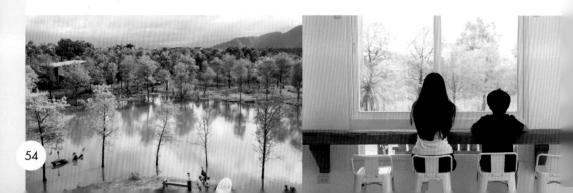

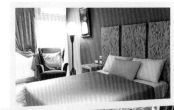

宜蘭縣 員山鄉 紅樹林民宿

宜蘭縣員山鄉有一家風格特殊、與一般印象中民宿的風格完全不同的「紅樹林民宿」，因為民宿老闆是位室內設計師，把他創作的風格、設計、呈現在民宿的整體設計上，是日前電視劇「含笑食堂」的拍攝場景，中式古典風格的室內設計，設計以原木、木板、磚塊為主，配色偏微紅、微紫色。

與另一家民宿「生活美學」是同一個民宿主人，藏身在山林原野間的山中小屋，有半露天的大陽台、坐在這裡、望去都是樹林、非常的清幽、優雅，是個放鬆、清靜、休閒的好地方。

🏠 宜蘭縣員山鄉湖西村隘界路 158 之 6 號
📞 0935-667-147
f HongShuLinMinSu

宜蘭縣 員山鄉 生活美學民宿

民宿老闆是室內設計師，民宿的設計、裝潢、家具陳設，和民宿名稱一樣非常有質感，設計以原木、鋼材、紅磚為主，配色大膽，悠遊於薰衣草紫、芥末綠、點綴著暗紅、桃紅和土耳其藍之間，搭上落地窗外的大片綠油油的稻田，真的是場色彩饗宴，在這裡發呆、或是看書、或是喝咖啡都是非常棒的享受。

每間房間都非常寬敞、舒適，設計的非常有特色，屋內大大小小的畫作、壁畫，更襯托典雅的藝術氣息。民宿老闆非常熱情，看外表就知道是位藝術家，和我們一起閒聊、話家常。早餐是民宿女主人親自做的，食材以健康為訴求，看的出他們經營民宿的理念和堅持。

🏠 宜蘭縣員山鄉尚深路 142 巷 16 號
📞 0935-667-147
f 生活美學民宿 -1522941901362664

宜蘭悅川酒店

宜蘭縣
宜蘭市

🏠 宜蘭市中山路五段 123 號
📞 (03) 969-9555
🌐 www.waldenhotels.com

來到網路上討論度最高的「宜蘭悅川酒店」，今天來到這裡才知道為什麼。這裡太適合小朋友來遊玩了，簡直是小朋友的天堂，而且從他們官網的設計和影片也可見一斑，充滿童趣。我們也是第一次住飯店看到這麼多的小朋友，幾乎都是大人陪小朋友來玩，親子房內有很多玩具，有娃娃陪你用餐，還有一片很大的書牆。

二樓是「綠野仙蹤親子館」，不定期舉辦 DIY課程、哥哥姊姊說故事、晚間趣味遊戲。各式各樣的遊樂設施，其中比較特別的是連線賽車台。也有設置哺乳室及尿布檯。我們加入晚上八點哥哥姊姊說故事活動，這天講的故事是「毛毛兔喜歡自己」，故事講得很生動，內容也非常有趣，小朋友們聽得津律有味。

我們的房間位於七樓，一踏出電梯，就看到可愛的布偶、帥氣的車車以及一些書籍，這對小朋友來說太有吸引力了！這些都可以拿到房間內玩耍及閱讀。

三樓的「羅琳西餐廳」，用餐環境相當寬敞、明亮、舒服，座位上有很多可愛的布偶陪伴用餐，難怪小朋友這麼喜歡這裡。餐點非常豐富、多樣化、在地食材、在地美食。餐廳很貼心，餐點上面有牌子建議用餐順序，讓人能舒心的品嘗美食。

熊飽鍋物

在宜蘭市內的熊飽鍋物是家泰迪熊主題鍋物，規畫一區擺放了許多泰迪熊、供用餐的饕客拍照。老闆秉持著「為消費者送上最美味健康的料理」的初衷，許多都選用宜蘭新鮮的在地食材，「食材新鮮就是食譜」堅持使用當季新鮮漁獲，讓饕客品嘗到最鮮甜的食材。

🏠 宜蘭縣宜蘭市公園路 435 號
📞 (03) 925-1818
f 熊飽鍋物 -1647629542173690

幾度咖啡莊園

位在宜蘭梅花湖附近的「幾度咖啡莊園」民宿，是一家非常有質感的森林系親子民宿，隱藏在山林中，可享受到大片山林的芬多精。莊園內處處充滿國外度假的氛圍外，還有游泳池和戶外BBQ烤肉、騎乘腳踏車到附近景點漫遊，小朋友也有瘋狂的三輪甩尾車可玩，甚至可以品嘗民宿親手栽種的手沖咖啡。獨棟式的villa客房不僅讓旅客盡情享受放鬆的假期，也擁有飯店級的設備、服務。

幾度咖啡莊園的景觀咖啡廳就在旁邊，民宿跟咖啡廳是分開的，所以不會被一般旅客打擾，隱私度極高。園區內也有戲水池與沙池可以讓孩子嬉戲、玩水，不論大人或小孩都能在此玩得盡興。咖啡廳內的咖啡非常有名，來這裡就是要品嘗他們的咖啡，內有介紹咖啡從採收、水洗、去皮、日曬、烘培到製成咖啡豆的過程，也可體驗手沖咖啡，另有販賣下午茶、飲品及餐點。

🏠 宜蘭縣大同鄉古魯巷 1-22 號
📞 (03) 951-7388
🌐 gitucafe.yilanbnb.com.tw

香格里拉休閒農場

宜蘭縣
冬山鄉

農場位於宜蘭冬山鄉大元山的山麓上，海拔約250公尺，農場的住宿小木屋造形，大量的檜木家具發出淡雅的檜木香，內裝非常舒適、寬敞，而且占著賞景、看夜景的絕佳地理位置，坐在園區內的盪鞦韆上，可俯瞰整個三星平原。

這裡同時也是一座豐富的自然教室，園區裡的生物種類包羅萬象，有獼猴、樹蛙、螢火蟲、蝴蝶（鳳蝶）和多種水果、植物，想深了解這裡的生態，可以提前三天預約生態導覽，或單純漫步在林區步道，看看綠色植物和各種動物，悠遊於大自然的芬多精，也忒愜意。季節對了，還可以拜訪螢火蟲喔。

農場內安排一些活動，如：放天燈祈福、打陀螺、搓湯圓、玩泡泡等民俗活動，DIY製作竹蟬、豆豆鑼，彩繪陀螺、T恤、環保袋 ……等，年紀不分大小，享受農場生活的簡單娛樂。附近有著名的梅花湖跟香火鼎盛的三清宮，值得一遊。

宜蘭縣冬山鄉大進村梅山路 168 號
(03) 951-1456
www.shangrilas.com.tw/shangrila

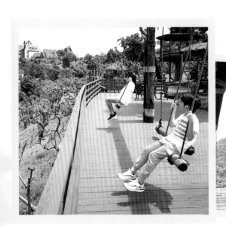

Aura Villa
悠悅光 新樂館

「Aura Villa悠悅光」位於宜蘭的知名景點梅花湖、斑比山丘附近，頗有知名度，共有三個館：本館、城堡館、新樂館。

這次介紹的「新樂館」設計風格是自然簡約，開放透明空間完美極致的採光，屬於親子民宿，以動物為主題的親子民宿，房型有獅子四人房（溜滑梯）、北極熊四人房（溜滑梯）、斑馬四人房（小木屋）、麋鹿雙人房（溜滑梯）、犀牛雙人房（攀爬牆）、長頸鹿雙人房（吊椅），都非常可愛。

園區設計栽種了非常多的落羽松、綠化做非常徹底、大片的翠綠草皮、沙坑、鞦韆、溜滑梯，還有非常清澈的戶外泳池……等，室內客廳、餐廳的設計採大片落地窗、採光良好、視野寬廣，還有小朋友專屬可愛動物造型的小椅子。其他二個館也是有很高的評價，許多的偶像劇都在這裡拍攝，風雅時尚的設計和屋外廣大的草皮、非常高雅、清幽，非常適合渡假、放空、休息的好住所。

> 宜蘭縣冬山鄉梅湖路 150 號
> 0966-667-582
> aura3.auravilla.com

自然捲北歐
風格旅店

評價非常高的「自然捲北歐風格旅店」，占地一千多坪、在園區種植了為數壯觀的落羽松林，漫步在落羽松林步道，感受落羽松綠、黃、棕、紅四季的漸層的交替，也可進入仿北歐風情打造的「伊格魯童話森林」──芬蘭極光冰屋、丹麥美人魚、丹麥新港、瑞典達拉木馬都是打卡拍照熱點。

民宿的親子房型，每間房型的主題都不一樣，有小小運動家、樂高城堡、躲貓貓、翻滾吧！馬來貘、遇見小王子、挪威森林，房間內有溜滑梯、樂高玩具組、兒童安全護網彈跳床、球池&琉璃石沙坑……等不同的主題設施，讓小朋友可以玩得非常盡興。園區的共享設施還有嚕嚕米沙坑、海洋系球池滑梯、戲水池……，捲捲廳（餐廳&接待廳）、戶外用餐區，讓您來到這裡可以享受北歐的優閒慢活。還有不一樣的住宿環境「露營車」（雙人），體驗不一樣的豪華露營生活。

> 宜蘭縣冬山鄉水井一路 250 巷 12 號
> 0956-169-558
> www.nature-house-yilan.com

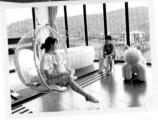

湖漾189風格旅店

宜蘭縣冬山鄉

「湖漾189風格旅店」是一間外觀非常時尚的獨棟民宿，四周都是稻田、沒有什麼遮蔽物，視野非常廣闊，加上庭院前的一大片綠地，適合小朋友玩盪鞦韆、溜滑梯、沙坑、遊樂器具，偌大的草地也可以讓他們在這裡奔跑嬉戲玩耍，民宿的後方庭園也有適合電動車、電動機車遊玩的地區。這是間特別設計提供親子共遊的民宿，且設計風格又獨具特色，鄰近有梅花湖、斑比山丘等知名的景點。

房型的種類有設計為適合網紅拍照、富現代感的房型，也有溜滑梯、帳篷……等的親子房型，我們入住星語二人房及山妍二人房，二間房間都非常美，尤其是星語房讓我們拍了很多漂亮的照片。民宿準備了豐盛的下午茶招待入住的貴賓，隔日的早餐更是豐盛得讓人難以忘懷。

🏠 宜蘭縣冬山鄉梅湖路 189 號
📞 0958-059-569　　💬 0958059569
🌐 twstay.com/RWD1/index.aspx?BNB=lakeshining189

童話村生態農場民宿

宜蘭縣冬山鄉

全新裝潢的景觀溜滑梯湯屋民宿，位於羅東夜市、梅花湖旁，榮獲光觀局好民宿認證，亦是環保旅店，連續三屆得到台灣休閒農業及宜蘭休閒農業的住宿、餐飲、體驗服務品質認證。這裡還有小木屋的房型可選擇。

不想單純住宿的朋友，亦可加購「童話村找稻幸福趣-四季開心農場一日遊」，含有機花果茶飲+餵魚喝ㄋㄟㄋㄟ+摸蜆抓大肚魚&黑殼+讓大肚魚做腳底按摩+平面迷宮闖關遊戲。隨著季節變化民宿會規畫不同的活動，如：拔蔥、種蔥（聰）、做蔥油餅DIY、採蠶寶寶桑椹、賞螢火蟲及獨角仙、搓稻子、碾米體驗、採洛神花做洛神花酵素DIY、採棗做金棗酵素或剪臘梅做梅香醋……等非常多的活動等著您來體驗。

🏠 宜蘭縣冬山鄉梅花路 300 號
📞 (03) 961-3385　　💬 @drz9142s
🌐 www.s888.tw

宜蘭縣
冬山鄉

斑比山丘
Bambi Land

「斑比山丘」以放養梅花鹿為賣點，不是圈著項圈的梅花鹿，只要憑著票根就能免費兌換胡蘿蔔、牧草等飼料，在200坪的草皮園區中，不論大小朋友都可以零距離和梅花鹿接觸，真的超療癒呢！

進梅花鹿園區前，記得先用酒精消毒雙手喔！鹿很容易踩到人，所以建議穿球鞋，不小心被踩到，比較不痛喔。進入園區請不要奔跑，只能摸鹿的背，摸其他地方鹿會生氣氣！餵食時請直接讓小鹿將食物叼走，切勿拿食物逗小鹿，否則一旦小鹿不開心，牠可是會撞人的，餵食紅蘿蔔時，不要拿太高，不然鹿跳起來吃，很容易撞到或踩人喔。餵完紅蘿蔔之後，如果梅花鹿還是一直圍繞身邊，只要讓梅花鹿看到見底的杯子，牠們就會自動離開。

在「斑比市集」裡販售許多可愛的梅花鹿商品，可以購買喜歡有關梅花鹿的周邊商品。還有「美美子咖啡廳」可以坐在裡面、點杯飲料、點心，慢慢的欣賞梅花鹿。

🏠 宜蘭縣冬山鄉下湖路 285 號
📞 0968-266-199
f bambiland.yilan

賞櫻悅親子館

這次我們找了間適合大人、更適合小朋友的親子館民宿，有非常大的室內遊戲區、電動車、決明子沙池、戶外戲水區、滑水道、烤肉、卡拉OK、麻將桌，房內還有電動遊戲機，冰箱飲料、汽水全天免費供應，這麼好，當然要來住住。

最重要的是居然有水耕、有機、無毒蔬菜，可以做生菜沙拉、非常清甜，醬料共有4種，配上「韓式烤肉」夾著烤肉一起吃，實在太美味了！烤肉區是半露天，戶外還有個戲水區、滑水道，小朋友在這裡都玩瘋了。

民宿共有5間主題親子房，一間VIP景觀房，一進門就看到一個黃色的溜滑梯，地上還有跳格子的遊戲，還沒踏入屋內看到這些，令人更想進入客房裡探索還有什麼驚喜。主題房有宇宙星球、小木屋、樂高積木、陽光森林、卡通樹屋，都是專門為小朋友設計的房型。

> 宜蘭縣壯圍鄉大福路二段 150 巷 37 弄 10 號
> 0933-059-999　　　shien6188
> sakura.yibnb.com

金鑼精緻鍋物

金鼎園日式涮涮鍋在宜蘭新開一間「金鑼精緻鍋物」，食材比較高檔、卻是平價的享受。老闆秉持一樣良心事業、吃得新鮮安心健康，雖然是分店，但兩間主打的鍋物卻不太一樣，金鑼精緻鍋物提供更好、更上等的食材，不論是美國極黑和牛、美國霜降牛小排、西班牙伊比利梅花豬、盤克夏里肌豬肉在這裡統統吃得到，海鮮當然也是一樣有龍蝦、大生蠔、天使紅蝦、扇貝、淡菜、鯛魚、鮭魚、花枝、蛤仔……等等，菜盤更是豐富，冰淇淋是南歐第一品牌來自西班牙的la Menorquinas梅諾卡冰淇淋，這是只在五星級大飯店才吃得到的知名品牌冰淇淋，在這裡就享用得到。餐廳內的用餐環境相當寬敞、舒適，天花板科技感的設計、窗外空曠的綠色稻田，很舒適的用餐環境。

> 宜蘭縣壯圍鄉大福路三段 232 巷 18 號
> (03) 930-3220
> 金鑼精緻鍋物 -2315035855431728

花蓮縣
花蓮市

福容大飯店
—花蓮店

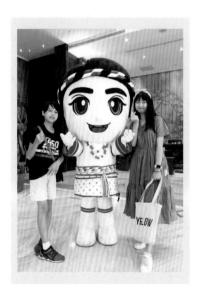

🏠 花蓮縣花蓮市海岸路 51 號

📞 (03) 823-9988

🌐 www.fullon-hotels.com.tw/hl/tw

鄰「花蓮港」，距離花蓮車站車程約15 分鐘，從海景房就可以看花蓮港的日出飯店大廳結合東部原住民特色，牆上設計了許多原住民的木雕布置、濃厚的原住民風格，十分特別！

飯店的3樓有戶外游泳池、三溫暖、健身房、晶雅SPA。游泳池底部以馬賽克磁磚拼貼出遨遊生動的海豚格外醒目，泳池面向太

平洋的廣闊視野、彷彿無邊際泳池一樣非常寬廣、很適合拍網美照，飯店也提供了許多大型的充氣泳具、添加玩水的樂趣。地下一樓有多功能休閒中心（switch遊戲機、撞球、手足球檯、氣動球檯、DIY手作），以及刺激、冒險、緊張的VR虛擬實境體驗機。當然也有自行車的租借，到花蓮的「港濱自行車道」欣賞花蓮的太平洋海岸風光。

「海景家庭客房」房間舒適、寬敞，坐在小陽台的藤椅靜靜、漫漫的欣賞花蓮港的景色、還可看到輪船出入花蓮港，也可早起看花蓮的日出。

一樓的「田園咖啡廳」採自助式，用廳環境寬敞、明亮，食材是採用當季及本地的嚴選食材，菜色非常豐富，中、西、日式均有，現場是半開放式廚房，各位旅客可以享用到新鮮、美味的餐點。

亞士都飯店

　　飯店位於花蓮市區，距離花蓮車站車程約10分、東大門夜市約5分鐘、七星潭海岸風景區約10分鐘、太魯閣國家公園則約 35 分鐘車程。旁邊就是「花蓮港」在海景房就可以欣賞到花蓮港的美景。飯店大廳結合東部原住民特色，並請來雕塑大師楊英的巨型景觀雕塑和木雕作品、濃厚的原住民風格，帶出濃濃的原民風情！

　　飯店的後方有非常漂亮的游泳池，設施有撞球、桌球、手足球、漂浮球、兒童遊戲區……，以及自行車租借，飯店旁邊就是有名的「港濱自行車道」、一邊騎自行車、或跑步、或散步、一邊欣賞花蓮沿岸的海岸風景、非常愜意、輕鬆。飯店的對面是美崙田徑場，每年的「花蓮縣原住民族聯合豐年節」都會在這裡舉辦、熱鬧萬分。位於二樓的來安娜西餐廳和長虹灣中餐廳，視野景觀極佳，提供中、西式自助餐，當您用餐之際就可欣賞到太平洋、花蓮港的景色。

　　「貴賓家庭客房」房間舒適、寬敞，寬廣的視野、坐在室內的休閒椅、沙發就可欣賞到花蓮港的景色、還可看到輪船出入花蓮港，也可早起看花蓮的日出。

🏠 花蓮市海濱大道民權路 6-1 號
📞 (03) 832-6111
🌐 astar-hotel.com.tw

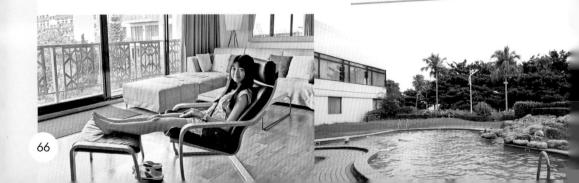

花蓮縣花蓮市

承億文旅
—花蓮山知道

承億文旅集團全省共有6間精緻時尚的文創旅店、分別在淡水、台中、嘉義、花蓮、墾丁，每間都具有不同的風格、文創設計、深受旅客的喜愛。花蓮店「花蓮山知道」位於花蓮火車站前，設計以花東自然色彩、原住民的風格為主，一樓大廳就設有「攀岩區」非常醒目，客房以純樸原木搭配簡潔的灰白，帶出舒適溫暖的氛圍。

🏠 花蓮縣花蓮市國聯一路 39 號
📞 (03) 833-3111
🌐 www.hotelday.com.tw/hotel05.aspx

花蓮縣花蓮市

職牛牛排館

「職牛」在花蓮牛排館中是值得推薦的頂級餐廳，就在花蓮文創園區、舊鐵道文化商圈，這裡也是花蓮最熱鬧的地區。老闆對牛肉品質的堅持，採用上等的原肉及價格不菲的恆溫熟成櫃，讓牛排受到頂級對待，60天乾式熟成牛排、神戶牛、宮崎牛、極黑和牛SRF……，在最完美的直火碳烤烹調，過程中都是最自然純粹，不許添加任何調味醬料、人工味素之類的添加物，呈現食材的原汁原味，讓饕客享受頂級純粹的精緻的口感和美味。

🏠 花蓮縣花蓮市中正路 474 號 3 樓
📞 0905-197-277
f ZhiNiuSteakHouse

67

欣欣麵館

這可不是麵店嘎！以賣海產、新鮮現釣在花蓮打出名號。對食材的堅持，老闆每天都親自到市場採買，尋找更多特殊又新鮮的食材，讓顧客嘗到濃濃在地花蓮味，C/P值超高的生魚片和超澎湃的龍蝦鍋都是店家必點。店門口擺放了非常多的各種魚的大小魚拓，相當壯觀。許多的知名人士都來這裡光臨，常常高朋滿座。

🏠 花蓮縣花蓮市民國路 125 號
📞 (03) 833-6147

上老石鍋花蓮旗艦店

石頭火鍋最重要的是下湯前的爆香，逼出食材的香氣，再加入湯頭、更美味，不同於一般的火鍋。真龍蝦海陸雙拼、龍蝦非常鮮甜、霜降牛肉又大又厚、吃起來很過癮，其他的海鮮、肉品、食材也都很新鮮，是網路上評價非常高的火鍋店。

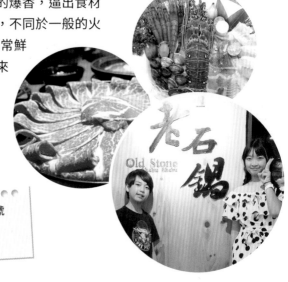

🏠 花蓮縣花蓮市民國路 159 號
📞 (03) 833-0022
f Old.stone.Hualien

極焰精緻燒肉

極焰精緻燒肉是間美國肉類出口協會評選認證過的頂級燒肉餐廳。招牌餐點有炭烤U.S.Prime等級和牛肋眼牛排及和牛牛舌滷肉飯，還有波士頓龍蝦、西班牙伊比利豬、海膽和干貝等高檔食材可以享用，連食尚玩家都推薦過。主打直火烹調，呈現食材原本的樣子和味道。

🏠 花蓮縣花蓮市博愛街 150 號
📞 (03) 833-9555
f flamefirebistro

達基力部落屋

達基力部落屋，有太魯閣族風味餐、還有油畫雕刻藝術賞析、編織手作坊、檜木手工皂工坊、體驗的活動項目有幸運手織帶、搗米體驗、手工皂DIY、薰雞體驗、射箭體驗、忘憂步道故事導覽活動。餐廳主打「太魯閣族無菜單風味料理」，老闆是藝術家郭文貴老師致力於雕刻及繪畫的藝術創作，老闆娘郭太太專攻在太魯閣族傳統美食創意料理，坐在漂流木桌椅，看得見清水斷崖及太平洋的無敵海景，聞到的是負離子的自然空氣，聽得到原住民歌謠音樂，吃的是原民美食，從手作到眼、耳、鼻、舌滿滿的太魯閣族文化體驗。

🏠 花蓮縣秀林鄉崇德村 96 號
📞 (03) 862-1033
f dageeli180.5

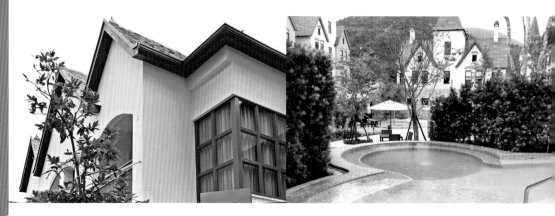

瑞穗天合
國際觀光酒店

花蓮縣瑞穗鄉溫泉路二段 368 號
(03) 887-6000

　　占地二萬坪、有溫泉、超大水樂園、滑水道、電競室、非常多的設施，又有親子房、房內有溜滑梯，整體設計以南歐莊園風格為主，整個園區共分為城堡、莊園、格蘭別墅、親子別墅、休閒會館、金色水樂園、永恆教堂……整體設計以南歐莊園風格為主的複合式頂級度假村。

　　大廳歐式宮廷的設計、非常華麗、寬敞、挑高27米，有非常舒適的休息區，第一次看到這麼大的大廳。大廳天花板上的螺旋水晶吊燈據說價值是一百萬美金，是美金不是新台幣，在三樓的這個角度觀賞是最漂亮的。接下來介紹一下他們的好玩又豐富的設施：

　　【休閒會館】室內按摩水療區、室內游泳池、滑水道、美容沙龍、三溫暖裸湯區（收費設施）。

　　【金色水樂園】黃金溫泉區、戶外按摩水療區、金色吧台區、兒童戲水區、美饌廣場、區內規畫出108池。瑞穗溫泉最早發源於民國8年，在日治時代就設有公共浴場，與紅葉溫泉、安通溫泉齊名，為花東縱谷的三大溫泉，泉質富

含鐵質，遇空氣即氧化為淡黃濁色，因此有「黃金湯」的美譽。

【跑跑甩尾車】這是乙丞最喜歡的，可以開快車、享受甩尾的樂趣，就連化粧室的洗手盆也是輪胎的造形，實在太可愛了。

【兒童超跑俱樂部】非常適合幼童遊樂的好地方，搭配各式各樣的知名跑車。

【空中走廊】筆直的長廊、造形的路燈、再搭配城堡的尖塔，這裡是網美拍照的好地方，不管是白天、夜晚都很好拍。下方的長廊也很美、很好拍。

【綠景公園】歐式庭院的設計、搭配城堡，非常適合拍婚紗照。

【親子別墅】這是我們這次入住的親子庭園家庭房，房內有溜滑梯，有大的浴缸可以泡溫泉。親子別墅還有寵物房，可以帶你們家的毛小孩一起來玩。

【格蘭別墅】格蘭別墅是飯店內比較高級的住宿區，精心的規畫、設計，享受不一樣的住宿品質。

【莊園】這裡也是住宿區，有PRIME ONE牛排館、PRIME ONE酒吧、容納多人的互動劇院、小旅人樂園、健身房、天成文旅概念店、悅物集。旁邊有座「永恆教堂」是辦婚禮的好地方。

【城堡】大廳CHECK IN櫃台、「芳泉百匯」、大廳酒吧、圖書室、B1有電競室、桌遊室、童趣屋、KTV包廂、旅品店、健身房、桌球、撞球。也有房型住宿。

花蓮縣
鳳林鎮

新光兆豐休閒農場

🏠 花蓮縣鳳林鎮永福街 20 號

📞 (03) 877-2666　　f skcf.ranch

🌐 www.skcf.com.tw

　　新光兆豐休閒農場是結合農場與溫泉度假村的超大度假村，位於好山好水的花蓮鳳林鎮、占地有726公頃，住宿區的建物是荷蘭式小木屋，屋內非常的寬敞，小木屋皆使用美國愛荷華州北方松木所建造，冬天溫暖夏天涼爽，防潮濕及含芬多精之特性。我們是住豪華房、單棟雙拼，有景觀洋台，房間可以互相打開，團體合住，相當方便，一開門就可以交流。農場內有一望無際的大草原、非常適合小朋友在草原上奔跑。園區分為：觀景區、親子區、動物區、鳥園區、乳牛區，有超萌浣熊、狐獴、餵小牛喝ㄋㄟㄋㄟ、小白兔、孔雀在路上逛街，還有台灣藍鵲、金剛鸚鵡、印度大犀鳥、粉紅巴丹鸚鵡……，農場現有動物約30多種，鳥類約200多種，他們致力保育自然生態，在開放區，約有100種季節性出沒的動物、鳥類。

景觀區的環潭步道裡，可以優閒漫遊，歐式花園、湖畔風光、樹蔭大道、百竹園，花海區裡種植各式香草植物：60年的七里香、80年的老桂花樹、波斯菊、油菜花、薰衣草、鼠尾草、鳳仙花等，一年四季呈現不同風情的花海，充滿歐洲風情的園區十分好拍。由於園區很大我們還租了電動單車，一邊漫遊園區，一邊尋找可愛動物們蹤影！

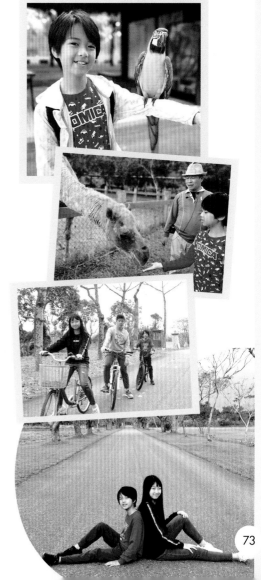

而這裡的溫泉是「二子山溫泉」，源泉為中央山脈二指山的水脈，於89年6月特邀全日本專家費時近二個月探勘，於地底1520M處成功鑿出。泉質是「美人湯」之稱的巷碳酸氫納泉，可軟化角質層、滋潤肌膚。會館內設有大眾池，需著泳衣、泳帽入場；另露天天體浴池為男女分池。

另這裡的「拓食堂」，提供活力早餐，每日精心烹調的料理，採用新鮮在地小農食蔬，而且結合美食與美景的用餐環境，可眺望遠處青蔥翠綠的山巒，望著窗邊綠草如茵的美景，真是美好。園區內的墾夢故事館一樓，設有「莊園咖啡廳」，這是一間鄉村風格的料理廚房。

73

花蓮縣吉安鄉

阿南達花蓮渡假民宿

位於花蓮縣吉安鄉七腳川溪畔旁，田園風光，依山傍水獨棟獨院民宿「阿南達民宿」，民宿四周有庭院，種植了許多樹林、綠化了整個庭院，也有自己的停車場，後庭院裡有戲水池、戲水池裡的水球、充氣玩具、烤肉區……，客廳舒適、寬敞，歡聚時可以高歌一曲，每間房間都有不同的設計、具有現代感，有的房間還有陽台可以坐著欣賞田野的風光，這裡非常適合大夥一起包棟歡聚。知名的日本真言宗高野派古蹟「吉安慶修院」就在附近，走路幾分鐘就可到達，可以一觀江戶風格攢尖式屋定的日式傳統建築，並參拜不動明王和88尊石佛。

🏠 花蓮縣吉安鄉明義三街 210 巷 16 號
📞 0906-500-825　　LINE 0906500825
f HualienJian

花蓮縣吉安鄉

棧幫火鍋

我們家真的很愛吃火鍋，我們是愛鍋一家人，你也是火鍋一族嗎？來到花蓮，吃吃看很少見的複合火鍋店「棧幫火鍋」，這家不只火鍋，還有韓式雙享起司部隊鍋及銅盤烤肉喔。我們8個人一起用餐，雙享部隊鍋、雙人龍王鍋、10盎司霜降牛肉、10盎司牛五花、10盎司豬肉、韓式炸雞、韓式海鮮煎餅。這裡的雙享鍋就是鴛鴦鍋，原味/麻辣/牛奶，任選2種。

特別一提，棧幫的菜盤不用火鍋料，而是大量採用蔬菜，因為老闆本身就是批發菜商，非常重視季節蔬菜的選用；棧幫的湯很好喝，而且麻辣湯也是可以喝的喔，因為他們的湯頭用大量蔬菜及雞翅熬煮，燉出食材的清甜。這次沒有吃到銅盤烤肉，下次再來試看看。

🏠 花蓮縣花蓮市民國路 177 號
📞 (03) 831-1737
f pallets317

花蓮景點輕鬆玩

這次到花蓮遊玩，是由「花蓮.墾丁阿奈包車旅遊團隊」開著非常吸睛、可愛的嘟嘟車，暢遊太魯閣線、花東縱谷（台11線）、花東縱谷（台9線），帶我們到花蓮各處知名景點、網紅拍照、打卡好去處，而且還幫我們拍出美美的照片，非常感謝他們的團隊。

花蓮 · 墾丁阿奈包車旅遊

🏠 花蓮縣花蓮市和平路 611 號 1 樓
📞 (03) 831-5379
f ANaigoodfriend

【太魯閣線】

📍 **四八高地**

位於花蓮市近郊的四八高地，這裡可以在高處遠眺漂亮的七星潭，居整臨下欣賞180度整個七星潭象牙灣的岸海灣、加上前方的藍天碧海，後方的綠地青山非常的美麗。

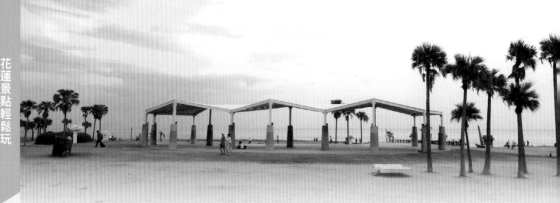

七星潭

位於花蓮縣新城鄉北埔村，在花蓮機場的東側，七星潭是一個凸出於美崙鼻一側的海灣，是一個由大大小小的礫石所鋪陳的弧形海灣。區內更有許多景點，提供休憩和知性之旅。

Pony café 咖啡廳

這裡是販賣飲品、點心的咖啡廳，後方有個小小的農場，有可愛的小白兔及小馬，最有名的是「天空階梯」，拍起來的效果會讓人驚豔，是網紅拍照、打卡的熱門地點。

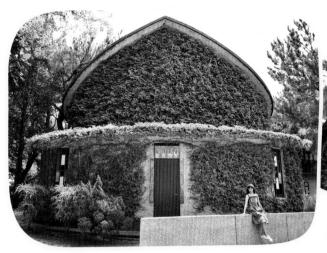

新城天主教堂

花蓮新城的景點，日本神社、天主教船型教堂共融，天主教堂真美，外頭滿布綠色藤蔓，已然跟自然結合，外觀好似一座森林樹屋，也有台版諾亞方舟的美譽。

清水斷崖

位於和平和崇德之間，是台灣東岸的一大奇景。清水斷崖高一千多公尺，以極近90度的角度緊臨太平洋，一邊是懸崖峭壁，一邊是茫茫大海，形勢險峻，令人膽戰心驚，嘆為觀止。

📍 太魯閣燕子口步道

燕子口的地形是立霧溪水經年累月沖刷出令人歎為觀止的岩壁特色，因為燕子們於其間覓食嬉戲，因而得名。燕子口對岸山壁有許多洞穴，這即是「壺穴」。

【花東縱谷】(台 11 線)

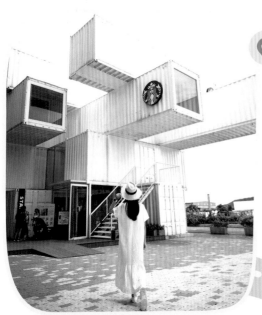

📍 STARBUCKS星巴克 (洄瀾門市)貨櫃屋

花蓮最美貨櫃屋星巴克。洄瀾門市是亞洲首間以「貨櫃」打造的貨櫃屋門市，使用了29個世界飄洋過海的回收貨櫃改裝，由於特殊、奇特的造形成為拍照、打卡的地方。

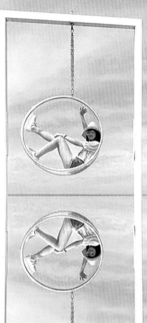

山度空間

是現在最夯的花蓮IG打卡景點，特色帳篷小木屋、水晶球盪鞦韆再搭配太平洋無敵海景給妳當背景怎麼拍都是美拍，水晶球盪鞦韆運用天空之鏡的拍攝技巧可以拍出更夢幻的美拍。

麻糬洞

麻糬洞：本名石門洞，英文名March洞。位於台11線60公里處的石門休憩站，因為形狀酷似March小汽車，而被當地人稱作麻糬洞。因為好萊塢電影《沉默》在這取景，成了IG打卡的勝地。

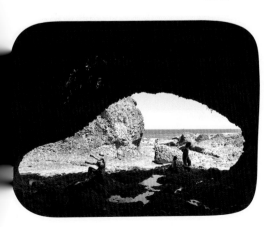

石梯坪

位於花蓮豐濱鄉，有著常大面積的海岸階地，在沿岸上的岩石因為長期的受海蝕自然影響，形成了大自然創造出來的特殊階梯景觀，也是一個拍美照的地點。

豐濱的新社梯田

在台11線上，這裡遼闊海景、充滿特色的盪鞦韆、稻草人及竹編裝置藝術拍照效果很好，約6月中旬前可見到金黃稻穗、稻浪，季節對了還能欣賞太平洋畔的梯田美景。

【花東縱谷】(台 9 線)

翡翠谷—水簾瀑布

在秀林鄉銅門村有個超夢幻水簾式瀑布，是很多IG網美們拍照打卡的絕佳背景，需經過一小段漆黑的翡翠谷隧道、及翡翠谷古道，約步行10分鐘。

雲山水

位於花蓮壽豐鄉，自從黑松汽水來這拍攝廣告後一砲而紅的雲山水。雲山水夢幻湖，彷彿於歐洲風景的湖光山色，種植了相當多的棕櫚樹和落羽松，在裡面散步相當的有度假的感覺，尤其是「雲山水跳石瀑布」有如同仙境般的美。

台東桂田喜來登酒店

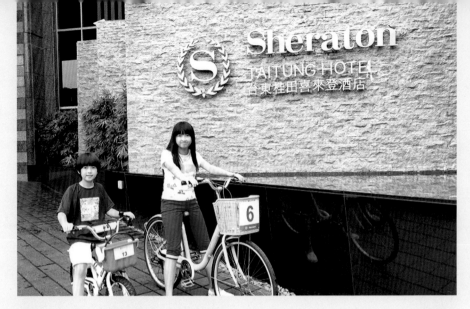

 台東縣
台東市

台東桂田
喜來登酒店

🏠 台東縣台東市正氣路 316 號
📞 (089) 328-858
🌐 www.sheraton-taitung.com

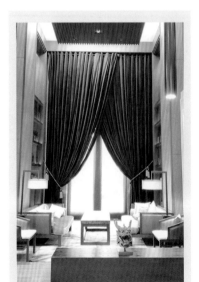

　　我們是搭火車來台東的，事先跟飯店預約接駁車，一出火車站就看到飯店的接駁人員（是位帥哥），拿著飯店的牌子歡迎我們，我們一行8個人剛好一台小巴。到了飯店，挑高的大廳、非常寬敞，CHECK IN的櫃檯，VIP級的服務非常的親切、貼心，休息的空間不是一個全開放式，而是半開放式的空間，每一間休息區的設計都不一樣看得出來飯店的用心，不論建築外觀、內部裝潢陳設，以書香和現代雕塑，低調奢華、高雅氣派中處處流露著人文的風雅和溫暖。

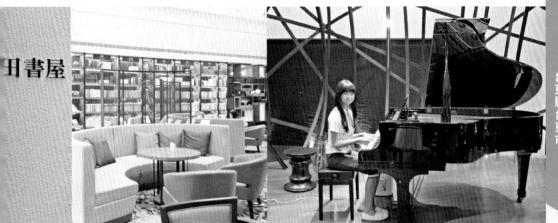

　　我們的房間是「豪華家庭客房」，二間房互相連通的設計，有分內連通及外連通，我們的房型是內連通，是二間房內部的門打開就可以互相連通，非常適合二個家庭或者是三代同堂一起出遊的住宿，可以一起玩耍、一起照應。

　　游泳池在一樓，飯店備有浮板，又潔媽和又潔在比賽，乙丞當裁判，到底是誰贏了呢？。

　　三樓是藝文展示空間，有藝文咖啡廳「桂田書屋」，陳列了很多書籍，乙丞很喜歡看書，看到書就馬上拿起書席地而坐看起書來了，中間則是鳥巢式裝置藝術，裡面放了一架平台鋼琴，還有小鳥雕像，非常適合拍照。三樓另有健身房與三溫暖。六樓是多功能娛樂室，兒童遊戲室的設計充滿童趣、色彩繽紛，有 互動投影球池、積木牆、創意拼插牆、兒童電動車……有非常多適合小朋友的遊樂設施。飯店還提供了租借腳踏車，可以騎車到附近的景點遊玩。

台東縣
池上鄉

日暉池上
—日暉國際渡假村

🏠 台東縣池上鄉新興路 107 號
📞 (089) 611-288
🌐 www.papago-resort.com/taitung

　　日暉國際渡假村，非常適合來台東放鬆、定點旅遊，飯店除了有102總統Villa區、溫泉Hotel區、日暉生態公園，還有全球首創的「五星露營車體驗營」，除了提供Airstream全系列車型入住，體驗美式經典的魅力之餘，還結合五星級飯店的軟硬體服務，設施齊全。而台東池上有名的伯朗大道、金城武樹就有飯店的對面而已。也有半日遊、一日遊可供選擇遊玩，非常方便。

飯店的環境很有南洋風味，身處在中庭游泳池，在天然泉水，熱帶棕櫚樹環抱下，慵懶坐躺在池畔，感受陽光與微風，真是太愜意了，而占地330坪的神仙湯戶外風呂，充分享受的到那種在渡假的氣氛。

二樓的休閒娛樂中心，裡面有撞球、健身房、童趣樂園。其他設施還有兒童小超跑、射箭場、藝品店、寵物屋、三溫暖⋯⋯。

飯店特色活動「池上捷運天牛」，日暉特有的捷運天牛號，就是渡假村的生態導覽車，搭上天牛號跟著導覽人員，迎著縱谷清風，伴著池上自然風光，適合親子共遊的輕鬆行程。

這次我們入住「102總統Villa」的公爵系列，Villa的坪數有135坪，上、下二層及一個小通鋪，有游泳池、很大的客廳、開放式廚房、房間內的泡湯溫泉池⋯⋯。客廳、房間的設計非常寬敞、藍白配色、看起來很清爽，後方有個專屬的南洋風L型游泳池。

台東深度旅遊

台東好玩的地方真的太多了，我們精選幾個地方，帶大家來一趟紙上觀光：

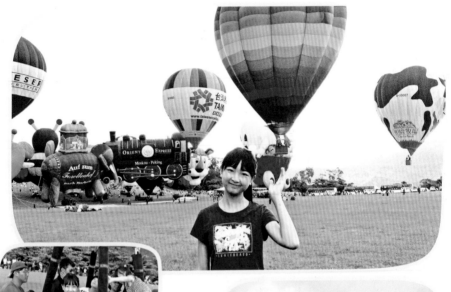

台東鹿野的「熱氣球嘉年華」是非常有名的，每當熱氣球季開始、就會人山人海的擠到這裡。當然要來朝聖一下、體驗一下，沒想到全世界熱氣球的造形種類有這麼多。我們現在坐在這裡要準備坐熱氣球了，前面那一顆就是等一下我們要坐的，好興奮喔！其他的熱氣球，造形也都很漂亮。

鹿野高台熱氣球區

🏠 台東縣鹿野鄉永安村高台路 46 號
📞 089-551637

是許多遊客們拍照的必經打卡之地，擁有80年歷史的台東火車站功成身退後，搖身一變成為歷史建築、藝術、旅遊休閒的多元文化空間「台東鐵道藝術村」。這裡非常有特色，很適合拍照。

鐵道藝術村
🏠 台東縣台東市鐵花路 369 號

台灣史前文化博物館是台灣東部唯一的國家級博物館，以台灣史前文化和台灣原住民族文化的文物收藏。目前康樂本館再造休館，預計2021秋天對外開放，期間將以卑南遺址公園及南科考古館為據點。卑南遺址為為國家一級古蹟，根據考古學家的推斷，該遺址存在的年代大約是距今5300至2300年前，其中又以距今3500至2300年前最為興盛。 館內有非常多的收藏可供觀賞及研究。常設展中可以看到遺址的地層斷面，卑南文化的當時的居住還和生活，以及他們做用的各種文物、石柱和石棺群，讓我們對台灣史前文化有更具體的認識。

國立台灣史前文化博物館
🏠 台東市博物館路 1 號
📞 089-381166

真是讓人驚豔啊！在台東海邊之一角，有藍天、有綠地、有沙坑、有泳池、有樹林、有飲料、調酒、甜點……。這麼大的草皮真的是小朋友的天堂。看小朋友玩得多麼開心，玩累了坐在海邊吹著微風多麼舒服。旁邊有條小徑可以到海邊，這又是另一個遊樂天地，可以到海邊玩沙，不禁讚嘆，怎麼會有這麼棒的地方啊！

都蘭海角咖啡
Dulan Cape Café
🏠 台東縣東河鄉舊部路 47 鄰 10-14 號
📞 0903262923

是個私房景點、祕境，位於 台11線都蘭的半山腰上，能從高處眺望太平洋。有群山的圍繞，山與海連成一線，這裡沒有海的聲音，反而更寧靜，也是個拍照的好地方。

恩娜比亞咖啡 nnabiya
🏠 台東縣東河鄉 52 號
📞 0916039476

都蘭臥佛山

都蘭山位台東縣東河鄉都蘭村，海拔約1190公尺，由遠處眺望似臥佛或美人睡姿，又有臥佛山、美人山稱號。入山石頭上刻著「當年慈濟證嚴上人跋涉卑南，鹿野溪交流親登都蘭臥佛山開啟——智慧之旅」，現在我們在原住民的帶領下仿效證嚴上人的開啟智慧之旅、走上一段艱險的山路。入山前要選一位代表，準備（檳榔、米酒）祭拜山神，以保祐大家平安。入山沿路需要拉繩索、走陝窄的山路，還有一線天、窄到只能一個人慢慢通行，有點小刺激，小朋友直呼好好玩。

都蘭部落體驗

先穿上傳統的部落服裝，跳著迎賓舞、歡迎我們這些貴賓的到來，體驗射箭、教跳傳統原住民舞蹈。原住民是「母系社會」，所以吃飯就要由家裡的男生來服務，哇～菜色好豐富，都是原住民自己栽種的。我們去的時候，剛好有外國人在拍攝、記錄，和我們一樣一起坐在木製的長椅子上用餐。還有搗麻糬，沒想到原住民這麼幽默，光搗麻糬就把大家弄得快笑破肚皮。弄好麻糬馬上現吃，麻糬非常Q軟，濃濃的米香，在加上花生粉，更是美味！

都蘭部落豐年祭

一年一度的豐年祭在七月展開，都蘭部落雖然只是個海岸線的阿美族小部落，但卻一直延續著傳統的祭儀，在豐年祭期間，各個年齡階級緊守住自己的職級及任務分配，將祖先傳下的技藝與歌謠一代代的傳承與學習……，最小的青年則是一面環場以古禮向長輩、外賓倒酒，一面學習這屬於自己文化的傳承。

相關訊息請隨時關注「東部海岸國家風景區管理處」

www.eastcoast-nsa.gov.tw/zh-tw

非常特別的咖啡廳，台東戒治所前身為台灣台東外役監獄武陵農場，於十多年前開始種植咖啡，園區面積超過8.5公頃，約有1.2萬棵咖啡樹，後來引進咖啡烘焙及沖泡技術。想要喝「大哥級」泡的咖啡嗎？要的話，就來這裡，這裡不僅咖啡好喝，手工餅乾、鳳梨酥都是好吃！別怕，服務的受刑人都是表現良好的喔！

台東戒治所咖啡廳
🏠 台東縣延平鄉永嶺路 270 號
📞 0966629911

林桑帶我們來吃原始部落卑南族風味餐，菜色這麼豐盛，有野菜、排骨湯、鹹鴨蛋炒山苦瓜、涼拌海蜇皮檳榔花、烤山豬肉、鹽烤鮮魚、豬油拌飯……，其中烤山豬肉、豬油拌飯我們又各再叫了一盤，可見是非常好吃，也讓你們知道我們真正的食量，是不是有點驚人（笑）。

原始部落山地美食
🏠 台東縣卑南鄉利嘉路689巷16之6號
📞 0920380473

中南部 VS 澎湖
中投嘉南
高屏&澎湖

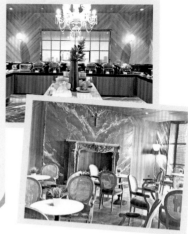

台中市北區　薆悅酒店五權館

　　薆悅酒店集團全省共有 6 間酒店，分別在台北、台中、野柳，酒店內的設計都會把在地文化融入在酒店的設計內，呈現出各地不同的風格，這次到台中我們選擇高貴又不貴的「薆悅酒店五權館」，酒店內歐洲奢華、高貴的設計風格，讓我們很驚訝。

　　一樓的設計彷彿是高級的西餐廳，有各種不同舒適的沙發，還有知名的「INN CAFÉ」，提供輕食、咖啡、飲料、酒精特調。一樓的廁所也是一大亮點，大理石的設計顯得非常高雅，重點是水龍頭的設計，是一大創新、亮點，非常特別。房間的設計風格以時尚高雅色系及進口柚木手工家具為主，窗簾是電動的、非常方便。

　　又潔、乙丞和哥哥入住「尊爵套房」，有獨立的客廳、相當寬敞，朋友來訪可以在此聊天。寬敞的柚木衣櫃，房間內的書桌、電視櫃、沙發組……，都是柚木，而且非常精緻、高雅，房內的空間相當舒適。浴室的設計也是以大理石為主，高雅又有造形的水龍頭，顯得相當高級，免治馬桶、純白的橢圓形浴缸，沐浴備品是採用台灣小農自產的「茶籽堂」品牌、讓您洗滌一天的疲憊。

　　頂樓的「POOL LOUNGE & 露天溫水泳池」在台中的市區內是個很難得的施設，是放鬆身心、享受陽光的絕佳去處。

🏠 台中市北區五權路 228 號
📞 (04) 2201-6111
🌐 grand.inhousehotel.com

台中市西區忠明南路 98 號

(04) 2329-2266

www.hotelday.com.tw/hotel02.aspx

台中鳥日子 HOTEL DAY+

台中市北區

承億文旅集團全省共有6間精緻時尚的文創旅店、分別在淡水、台中、嘉義、花蓮、墾丁，每間都具有不同的風格、文創設計、深受旅客的喜愛。「台中鳥日子」間現代幾合式設計的旅店，位於台中西區精誠商圈。在飯店的大門口看到「台中市藝術亮點」，表示飯店內有許多的藝術亮點、翅膀的藝術拍照、藝術裝置都是網紅拍照、打卡的地方。大廳的中央有個天井拍照也是很好看、兼具採光、環保概念。二樓、三樓的大片玻璃上有翅膀的圖案可以拍照、我們在這裡擺出各種優美的姿勢及創意組合，飯店內還提供了多種設施：有健身器材、XBOX、奶瓶消毒機、腳踏車……等。

我們入住的是「帝雉行政雙人房」，約10坪大，空間相當寬敞、有非常好的視野，重點是有浴缸、可以好好泡個舒服的澡、放鬆一下身心，房間內的備品盒裝，排列組合成「台中鳥日子」建築物的圖案、好有創意。早餐非常精緻、多樣化，中、西式都有、餐廳相當寬敞、布置的非常漂亮，還有現煮的煎蛋、燙青菜、擔仔麵……等。

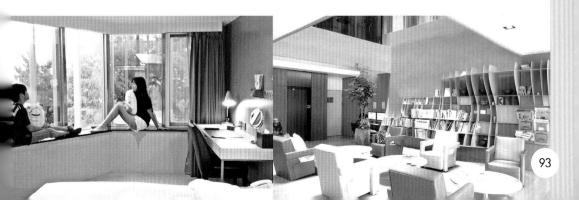

台中市
北區

星漾商旅台中中清館
STAY HOTEL

位於台中市中心要道中清路上，要到國立科學博物館、植物園、草悟道、一中商圈、中友百貨及中國醫藥大學等的各景點都非常便利，高C/P值。雖然是商務型旅館，在四樓及六樓分別規畫了不同主題的彩繪親子房，特定房型內有小帳篷，館內設有寬敞的親子遊樂區、尤其是餐廳的「龍貓」非常吸睛。

🏠 台中市北區中清路一段 63 號
📞 (04) 2208-3888
🌐 008.stay-hotel.com.tw

台中市
北區

Arigatou
蔬食餐廳

The Arigatou蔬食餐廳，店名Arigatou取自日文的謝謝，活潑有意思！主廚曾待過北部知名的蔬食餐廳，鮮明藍色的建築外觀相當討喜，餐點有沙拉輕食、定食、義大利麵、烤餅……等等，細膩的料理手法，出乎意料的美味，想不到蔬食料理也可以這麼好吃。

🏠 台中市北區美德街 32 號
📞 0912-454-487
f TheArigatou

1969 藍天飯店

　　西元1969年開始營運的，在台灣舞廳及秀場都很火紅的年代，飯店臨近有當紅的「南夜大舞廳」和「聯美歌廳」，紅遍半邊天的大明星鳳飛飛、林青霞、豬哥亮等人，經常在秀場演出後，指定要入住的「藍天飯店」。於2016年重新裝潢，盡量保留復古空間的老元素，開幕改名為「1969藍天飯店」，且榮登日本旅客評選為台灣十大旅遊之一的景點。

　　飯店左邊有一大片「復古行李箱」堆疊成的「千歲牆」，這是由198個超過50年歷史的行李箱堆疊成的，所以稱為「千歲牆」。是熱門IG打卡的地點。

　　CHECK IN 的櫃檯是平躺的鍋爐、老式變電箱面板、整體設計簡直就是復古工業風的設計，就連電梯也是羅馬數字的「指針式」復古型電梯（和台南的林百貨一樣）。

　　飯店二樓是藍天Lounge，走進Lounge像是穿過時光隧道，真皮的沙發椅、木製的桌椅、復古窗簾，以及老式點唱機，裡面的歌曲都是英文老歌，彷彿回到1940、1950年代的懷舊時光。

　　我們入住「星空印象家庭房」，約10～12坪大，古老的按鍵式電話、1969 BLUESKY 獨特的房卡，有別於一般飯店的大片玻璃，復古的格子玻璃，復古的真皮沙發椅，斑駁的水泥牆磚，粗獷的天花板，還有個小陽台可以看看舊城區街景。房內的陳設也別具巧思，古式的電源開關、水管做成的吊衣架、腳踏車把手的掛衣架……，處處可見復古元素。浴室地板上馬約利卡磁磚的彩繪古典紋飾、配對上交錯的格子玻璃、全白色的牆上磁磚，讓人不禁想多拍幾張。

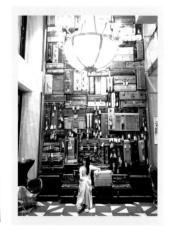

🏠 台中市中區市府路 38 號
📞 (04) 2223-0577
🌐 www.1969blueskyhotel.com

星動銀河旅站

　　一進入旅店，馬上就看到在天空飛的太空人及太空星際的設計，實在太吸睛了。星動銀河旅站是以星際主題特色的旅店，旅店內處處都可看到星際銀河的設計，以各種星球命名的主題房都具有不同風格的特色，房間的天花板也是星空銀河的設計、躺在床上觀賞浩瀚星空、多變化的房內燈光、有如身處於浩瀚無際的銀河裡一樣，非常舒適、整個人都放鬆了起來。

　　還有間「海王套房」，房內規畫另一區是「KTV」，讓您在自己的房內就可盡情的歡唱、屬於自己的空間，唱累了馬上就可以休息。旅站的交通更是便利，就在台中火車站附近熱鬧的自由路上，走訪台中景點：一中街商圈、逢甲夜市、自然科學博物館、宮原眼科……都很方便。

（2021年1月8日後進行內部整修，暫停營運。重啟日，請隨時關注網官訊息。）

🏠 台中市中區自由路二段 66 號
📞 (04) 2225-8800
🌐 www.mshotel.com.tw

 台中市西屯區

二八樹巷旅宿

　　離逢甲夜市步行約10分鐘的「二八樹巷旅宿」，旅宿的大門一打開就是公園，彷彿遠離塵囂的鬧中取靜。旅店老闆把綠化、環保、文青的概念設計在裡面，入住時每個人都配有精緻的文創手作備品袋（小麥環保牙刷、排梳……）、海棉，都不是一次性的，可以帶回家繼續使用。櫃檯旁邊擺放的玩具飛機、野餐墊、小車、小腳踏車，可以到前面的公園玩耍或是野餐，很貼心還有準備防蚊液供旅客使用。旅店的Mini Bar，有非常多的零食，還有泡麵呢！而且是24小時隨時都可取用。交誼廳非常舒適，高後背的沙發椅。

　　我們入住的是「香柏豪華房」，房卡好可愛！圖案是老闆娘畫的，房卡的圖案會因不同房型有不同圖案。這裡的早餐，很特別是採「房內用餐」，事先選好主餐、飲品及送餐時間，旅店就會把香噴噴的早餐送到房門，您可以很慵懶的穿著睡衣，在房內慢慢享用美味的早點。

🏠 台中市西屯區櫻城一街 85 號
📞 (04) 2314-2288
🌐 www.28shuxiang.com

葉綠宿旅館

這裡離「逢甲夜市」太近了，走路只要3分鐘就到了，逛累了、馬上就可以回到「葉綠宿」休息。還有這是間兼具環保、綠能、低碳的住宿，就連周遭也是綠意盎然。Tripadvisor評選全台前十大超值旅店，CP值超高。

以綠色和白色為主設計的建築物在這裡非常醒目、和周遭的環境合為一體。一進門就看到櫃檯及「花牆打卡牆」，電梯口的兩側牆有台中市區景點地圖及旅客的留言。另有人氣小物「陪睡小盆栽」可以帶進房內陪你睡一晚！電梯的門上畫著一隻蝸牛拖著行李，意味著來這就是要慢活。旅館內有非常多的特色：中央天井設計、13米高植生牆、3樓「星光香氛花園」、7樓「花語浪漫鞦韆」、以及B1F「光合森林」。光合森林又包含「誠實商店」、「森林郵便局」、「蝸牛日記」、「綠光空間」、「大地廚房」、「慢走塗鴉牆」、「桌遊吧」、「蟲鳴樹屋」，隨處都可以看到旅館的巧思。

🏠 台中市西屯區西屯路二段 287 號
📞 (04) 2707-7373
🌐 www.greenhotel.com.tw/wp/zh/about-zh/

璞樹文旅

這家旅店在訂房網的評分很高，鄰近逢甲夜市、台中交流道，有著超漂亮的空中夢幻的頂樓可享受早餐及欣賞風景、可拍些美限的網美照，還提供了免費的茶點自助吧，可當下午茶或是消夜點心。每間房內都有水氧機、房內充滿著精油的芬香香氣。且這裡的潔淨客房通過3M清潔大師系統國際認證，清潔、除臭、殺菌到位，可以住得非常舒適又安心。

座落在西屯區的「璞樹文旅」，建築物的外表就像一棵攀爬的樹，緊緊地包圍著、非常醒目。早餐在館內的頂樓用餐，這裡有超夢幻的視野及設計，在這裡用餐真的很舒服，不只是環境好，連餐點也很棒，採「半自助早餐」、有手作主餐及「歐亞風璞食匯」的自助吧。在1F及2F之間有個M樓層，住宿期間可以免費使用的自助點心吧，有烤吐司、甜點、水果、餅乾、糖果、咖啡、果汁飲料等。頂樓超夢幻的用餐環境，讓人難忘。

🏠 台中市西屯區黎明路三段 235 號
📞 (04) 2451-0235
🌐 www.treeart.com.tw

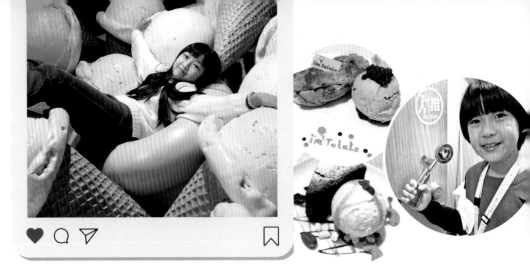

 台中市西區

塔拉朵義大利冰淇淋 ──英才路旗艦門市

全台最美的冰淇淋池，這裡的環境太可愛了，也太好吃了！媲美米其林餐廳等級的甜點「I'm Talato」義大利手工冰淇淋，保證讓您暑氣全消、寒意更濃。就連「食尚玩家」都來這裡介紹過。

「I'm Talato我是塔拉朵，愛台灣的義式冰淇淋！」老闆就是這麼愛台灣，因為想幫助台灣農業，讓更多人吃到健康好吃的冰淇淋，所以才有了I'm Talato的誕生！秉持著做自己孩子要吃的冰之初心，精選台灣各地最優秀的農產品，透過義大利冰淇淋手法詮釋，秉持三大堅持：① 堅持不添加鮮奶油、人工添加物；②堅持嚴選台灣在地小農水果；③堅持「良心」嚴選食材、「用心」製作、「安心」品嘗的三心保證，提供純天然的、自然健康、美味的義大利冰淇淋，深受各五星級飯店、餐廳的青睞和選用。

「塔拉朵義大利冰淇淋」不只是有冰淇淋而已，還要咖啡、果汁、甜點、鬆餅……，都呈現出精緻、美味，不管是視覺或是味覺都能得到最大的享受。

🏠 台中市西區英才路 451 號
📞 (04) 2305-8908
🌐 www.talato.com.tw

瀧厚鍋物
——台中勤美店

台中勤美商圈「瀧厚鍋物」主打平價高級肉品的火鍋店，主打厚切肉片，不只講究精美的肉質，對於分量也很大器，菜單上清楚標示各種主餐肉的分量，想吃多少自己決定。推出大胃王挑戰賽的活動、50盎司1.4Kg雙人全牛超厚切巨肉盤挑戰90分鐘完食，挑戰成功立刻折500元。店家就位於勤美商圈及草悟道附近。

🏠 台中市西區向上北路 137 號
📞 (04) 2302-9599
f LongHouQM

遇見和食興大店

遇見和食是家日式定食套餐專賣店、也是家法式餐廳，是日式廚師和義式廚師的相遇結合，堅持手工美味的料理，提供多元化的平價和食料理：有丼飯、定食、火鍋、烏龍麵、素食五大類選擇。位於中興大學僻靜街道裡，以原木與石材，歐式鄉村風格的外觀很顯眼，營造出溫馨的氛圍，很有莊園咖啡館的感覺。

🏠 台中市南區永和街 264 號
📞 (04) 2226-5029
f meet0816

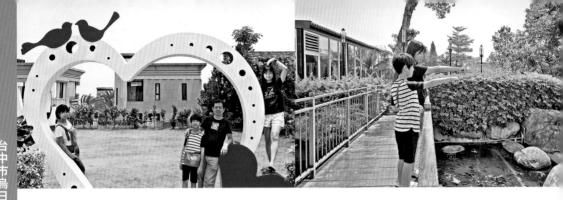

台中市烏日區　清新溫泉飯店

　　「台中清新溫泉飯店」是台中唯一五星級溫泉飯店。這裡不僅可以泡湯、欣賞風景還可以享用美食，《食尚玩家》曾經報導推薦過，《三明治女孩》、《動物系戀人》……多部偶像劇的拍攝場地。

　　飯店一樓戶外的觀景台，是個觀賞台中景色的好地點，尤其是夜景非常的漂亮，是台中少數可以欣賞到台中夜景的地點。飯店的設施人氣最高的就是「戶外花園游泳池」及「溫泉SPA水療池」。還有「大眾SPA泡湯池」是男、女分開的裸湯。

　　主題房「侏羅紀冒險」，感覺好像進入森林裡碰到恐龍一樣，跳脫到「侏羅紀時代」了，裡面還有上、下鋪的木製床，床旁邊有座小朋友最喜愛的「溜滑梯」，還有幾顆超大顆的橡皮球，看又潔、乙丞玩得好開心。「嬉花房」主題房，這間房真的是為了女生而設計的，有各式各樣的花朵、編織成的花牆，床旁有特大的花朵，非常的吸睛。很多結婚的新人都指定這間為「新娘房」，實在太漂亮了。

　　「景觀雙人房（台中城市景）」，二中床，房間的視野非常寬廣，可以看到台中的市景，遠方可以看到高鐵經過。飯店在大片的玻璃旁擺設一長條的桌子，慵懶的坐在這裡、欣賞風景或是夜景非常的棒。房內的溫泉浴缸好大，泉質為俗稱「美人湯」的碳酸氫鈉泉。飯店內的餐廳有「新采自助百匯」、「美井日本料理」、「天地一家中餐廳」都是採取吃到飽的方式用餐，CP值非常高。

台中市烏日區溫泉路 2 號
(04) 2382-9888
www.freshfields.com.tw

薰衣草森林新社店

　　源自於二個女生的紫色夢想，於是就種了一片美麗的薰衣草田，「薰衣草森林」就這麼誕生了。新社店是「薰衣草森林」創始店，位於北台灣的新竹有尖石店，都已成為台灣旅遊的熱門景點。園區內除了種植大片薰衣草等多種香草植物外，不同的季節可欣賞到不同的花季、園景，園方拿醫生用的聽筒、聽大自然植物的聲音、非常神奇、聲音居然都不一樣。還附設有餐飲。

　　「香草House」本館，提供在薰衣草森林住上一晚的住宿服務，體驗難得的簡單樸實與寧靜步調。設計上採用大自然的色彩和原木、紅磚，讓人在清爽簡約中，不知不覺的放鬆了下來。隔日清晨，推開窗外，嗅著森林清新氣息，帶上主人親手製作的野餐籃早餐，在園區尚未有遊客時，選擇喜愛的綠意角落，享受愜意的山居生活。

🏠 台中市新社區中和里中興街 20 號
📞 (04) 2593-1066
🌐 www.lavendercottage.com.tw

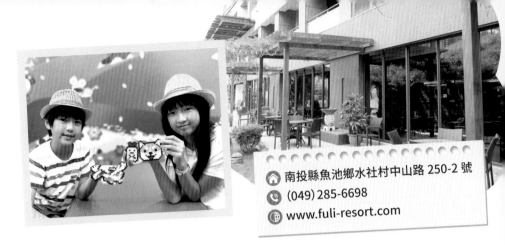

🏠 南投縣魚池鄉水社村中山路 250-2 號
📞 (049) 285-6698
🌐 www.fuli-resort.com

日月潭 馥麗溫泉大飯店

有好一段時間沒到日月潭遊玩了，這次我們到日月潭來，選擇入住在日月潭頗有名氣的「日月潭馥麗溫泉大飯店」，環境很清幽、寧靜，走路到日月潭水社遊客中心約5分鐘，飯店設施很多，有兒童遊戲室、DIY活動、健身房、桌球、撞球、手足球、KTV、棋藝室、電玩遊戲區、戶外游泳池及腳踏車租借可以遊日月潭，還有日式獨立湯屋、岩盤浴、芳療SPA。

我們入住的是「豪華家庭套房」，有20坪大，套房分為二區，一區是房間，另一區衣櫃、衛浴及溫泉泡湯池。房間的空間真的很大，有沙發及桌椅，後方還有個小陽台可以看到「日式官舍」，感覺到了日本一樣。

有游泳池及親子戲水池，環境很漂亮，飯店也準備了一些戲水的道具，可以互相噴水，又潔和乙丞玩得非常開心。游泳池上面有「日式獨立湯屋」，泉質屬於「美人湯」碳酸氫鹽泉，水質純淨。共有十間獨立湯屋。

其他的設施在另一棟「麗水館」，地下室有好多的設施：兒童遊戲室、DIY活動、健身房、桌球、撞球、手足球、KTV、棋藝室（桌遊）、電玩遊戲區，可以讓你在這裡玩一整天。

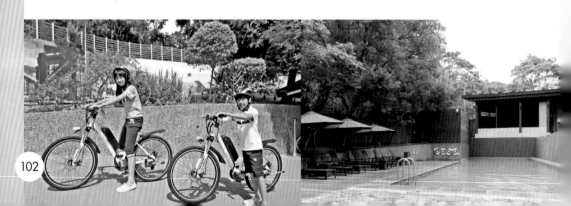

日月潭遊湖 & 向山遊客中心

日月潭遊湖的路線，總共有三個停靠點：水社碼頭（朝霧碼頭）→玄光寺→伊達邵碼頭，沿途中可以下船到碼頭周邊景點走走，走訪水社老街與伊達邵老街吃美食。

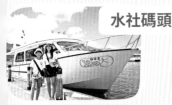

水社碼頭

日月潭最熱鬧的地方，也是重要的交通樞紐，另外全球最美自行車道起點也在這裡。有最熱鬧的水社商圈，聚集許多飯店、民宿、商店、餐廳、伴手店，知名景點有梅荷園、涵碧步道、水社親水步道、朝霧碼頭……等。

玄光寺碼頭

玄光碼頭因玄光寺而得名、位於日潭與月潭的交接處，可以同時看到日潭與月潭的美景。最接近日月潭中央的位置，有名的阿婆茶葉蛋，這裡也有原住民街頭藝人演唱，覺得好聽可以買張 CD。沿著青龍山步道上去就是玄奘寺，可眺望日月潭美景。

伊達邵碼頭

邵族的原住民部落，聚集不少原住民美食小吃（邵族小米糕、烤山豬肉、日月潭紅茶飲料……），也是採購日月潭紅茶以及小米酒等伴手禮的好地方，這裡也有許多知名的飯店、民宿。在這裡可搭纜車到九族文化村。

向山遊客中心

日月潭國家風景區必遊景點之一，位處台 21 線水社隧道附近。日本建築師團紀彥設計，以擁抱日月潭為意象，打造一座兩棟曲線造型頂版結構的清水模建築，西側為向山遊客中心、東側為日月潭國家公園管理處，屋頂斜坡長度達 34 公尺、高 8 公尺超大跨距的半開放空間，形成湖水綠、草坪青、蔚藍天空的畫面。周邊的「向山自行車道」、「日月潭環湖自行車道」更是最推薦的日月潭深度慢遊方式；其中日月潭環湖公路曾被美國生活旅遊網站 CNNGO 選為全球十大最美自行車道之一！

茶理國王彩色貨櫃屋

彩色貨櫃屋就位於日月潭水社壩的旁邊，交通相當便利。有五間貨櫃屋、顏色分別是橘、紫、粉、藍、綠，可以選擇自己喜歡的顏色入住。住貨櫃屋會不會很悶？當然不會，有冷氣啊！而且房間和洗手間都有窗戶，不會覺得是貨櫃屋，反倒像是入住溫馨小屋。洗手間乾、濕分離，備有牙刷、牙膏、沐浴乳、洗髮乳……等，熱水壺、茶包、礦泉水也都準備齊全。戲水池可讓小朋友玩得很開心。若下雨，會分別提供5種不同顏色的專屬雨傘。

這裡提供烤肉場所及用具，可以向民宿代訂烤肉食材。老闆娘特調、風味獨特的烤肉醬一定要試試。老闆娘以前經營早餐店，這裡的早餐可以事先指定要中式或是西式，非常澎湃、好吃。在地的民宿主人有包船遊日月潭服務，若要包船直接跟店主預約即可。

🏠 南投縣魚池鄉中山路 510 巷 6-1 號
📞 0932-879-263
👤 茶理國王彩色貨櫃 -110710693893840

金龍居民宿

一座歷經百年歷史風霜的純樸土埆古厝「金龍居」，座落於「金龍山」旁，故名「金龍居」。這老宅以前是女主人娘家的鄰居，兒時常和家人在此玩耍、串門子，充滿著女主人兒時的回憶。

接手後，民宿主人耗費心力和財力翻修，盡力保留閩式建築特色，特地留下來的木門、梁木，隱約還可以看到古厝的歷史痕跡。傳統中式建築的「埕」，以前農業社會用來喝茶聊天、辦桌、小孩玩樂和曬製農作之處。主人在兩旁種植些花草樹木、盆栽，偶爾還可以看到「竹節蟲」，非常適合小朋友在這玩耍。

步行約一分鐘，有個以前洗滌衣服的水池，水是山泉水、非常清涼、清澈，可以來這裡戲水。到金龍山觀景台步行約30分鐘，也可以開車上去，許多攝影愛好者到這裡拍「夜景」。擁有丙級廚師證照的女主人，親自料理民宿早餐，會根據客人的偏好準備中、西式餐點。

🏠 南投縣魚池鄉大雁村山楂腳巷 13 號
📞 0921-895-542
👤 JinlongHomestav

南投縣
仁愛鄉

清境佛羅倫斯渡假山莊

清境向來是異國風莊園民宿的大本營，「佛羅倫斯渡假山莊」有著媲美歐洲城堡的華麗建築，園區內共有義式鄉村城堡、君士坦丁堡及歐洲庭園館3棟城堡；位於南投縣清境農場，緊鄰清境國民賓館旁，共占地二千三百多坪，戶外擁有一千多坪的落羽松及櫻花樹園，是個風景非常優美。

園區內有非常適合小朋友手作DIY巧克力的「妮娜巧克力工坊」，也有精緻巧克力的販賣、非常漂亮，讓人愛不釋手、有股衝動想要擁有這麼精緻的巧克力。這裡也有景觀餐廳，有很讚的下午茶，特別推薦他們的餐點非常棒，一點都不輸星級的餐廳。

房間內也是歐式的設計、布置，相當華麗、寬敞，彷彿置身在歐洲的城堡，冬季入住時會碰到櫻花盛開，景色相當迷人、和城堡搭配起來是幅優美、清靜的圖畫。

目前推出最新的主題房型共有6間：黑白2D、妮娜彩繪、綠野仙蹤、原木風格、工業、粉色四人房。我們選擇最酷的「黑白2D四人房」，房內的擺設物品、真的是2D立體，真真假假、要去觸摸一下看看才知道是真的、還是用畫的。其他的5間主題房，下次一定要去一探究竟。

🏠 南投縣仁愛鄉清境農場榮光巷 8-3 號
📞 (049) 280-3820
🌐 www.florance.com.tw

金都餐廳

曾辦過五國元首國宴料理而成名的「金都餐廳」，也是許多媒體、知名人士常來拜訪的餐廳，而且還榮獲「台灣炒飯王」美名，是中區地方特色炒飯代表，國宴主廚料理，獨特手藝了得，在地的食材、想不到的方式料理，擺盤也別具巧思，真的是色香味都讓饕客滿足和驚豔。

🏠 南投縣埔里鎮信義路 236 號
📞 (049) 299-5096
f pulijindu

Cona's 妮娜 巧克力夢想城堡

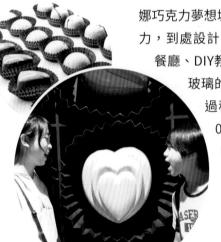

原在清境知名的妮娜巧克力，創辦人夫婦以女兒名字命名在埔里建造一座南投巧克力觀光工廠——「Cona's 妮娜巧克力夢想城堡」，美麗如童話般的城堡、濃郁的巧克力，到處設計的都非常漂亮，有禮品、飲品、冰淇淋、餐廳、DIY教室、有巧克力互動機、可可知識區，透明玻璃的巧克力生線，可以清楚看到巧克力的製造過程，製造出台灣最薄的夾心巧克力、只有0.35cm，是它們的主力產品，Cona's用美味的巧克力來傳遞幸福的滋味。

🏠 南投縣埔里鎮桃米里桃米路 32 號
📞 (04) 9291-9528
🌐 www.conas-choc.com

鳥居 Torii
喫茶食堂

鳥居torii喫茶食堂 以前是台糖的日式建築宿舍，是南投埔里熱門景點＋餐廳，門口「鳥居」與彩色的「巨大紙鶴」超吸睛，裡頭除了能用餐吃飯，還可以租借日式浴衣租借拍美照，布置日式庭園（有可愛的河童）、日本神社造景（有祈福繪馬區、天神小神社），讓人彷彿真的到了日本。

🏠 南投縣埔里鎮公誠路 86 號
📞 (049) 299-1882
f pulitorii

娜味先生
Mr. Annona

這是一間新品牌的南投埔里創意茶飲店，嚴選南投在地茶葉及獨特的水果「阿娜娜」，推廣埔里特有水果「阿娜娜」，讓一杯杯特調的飲品變得很不一樣。從夜市攤到小街小鋪，再以品牌之路啟程，靠的僅是一股執著傻勁，與一份對南投好物的堅持。位於埔里鎮的慈恩街與東興一街的交叉口、非常醒目，來到這裡都會看到一群人在排隊購買飲料、在顛倒屋裡拍照留念。它的招牌名稱上方還有一支冰棒，它不只賣飲品，它的「手作天然棒棒冰」也很棒，可以嘗到天然水果的味道。品項相當多樣化，會依不同的季節，推出不同的飲品，多元化的創意飲品，讓旅客品嘗不同的口味，且「娜味先生」專屬的飲料提袋，也非常可愛！

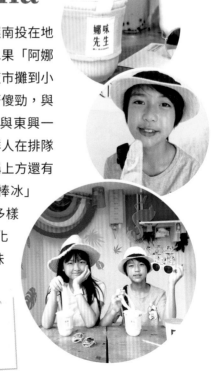

🏠 南投縣埔里鎮慈恩街 1 號
📞 (04) 9290-0161
f mr.annona

南投縣草屯鎮

時為驛行館 Sway B&B、悠遊師父包車旅遊

時為驛行館 Sway B&B

　　隱身在南投草屯鎮清幽寧靜的田園邊，占地1500坪的「時為驛行館 Sway B&B」，充滿南島風情元素，純白沙灘與棕櫚樹、營造出海邊渡假村的情境，打造了獨棟的浪漫玻璃屋，玻璃屋3面及天花板是透明玻璃，裝置收放自如的電動天花板遮陽布，不管是下雨天或是安靜的夜晚，都可營造出不同的浪漫的情調，搭配歐風家具，不用出國就彷彿真的來到南島Villa度假，不論度假、度蜜月，甚至辦婚禮都非常棒。除了浪漫玻璃屋（雙人房／5間），還有2間豪華四人房，空間寬敞，有舒服的浴缸。

　　民宿內寬敞整齊的綠色草皮，及各種歐式精緻的白色裝置藝術，一旁就是白色沙灘式戲水池，四周栽種了非常多的棕櫚樹，簡直就像置身在南島，一邊小酌聊天嬉鬧、一邊烤肉大啖美食、一邊在水池戲水，太優閒了。其他的設施還有撞球、健身房、視聽室（卡拉OK）、壁球室、生態池與兒童遊戲室等，可以盡情的玩耍。

🏠 南投縣草屯鎮玉屏路 162-50 號
📞 (04) 9255-0628
f sway.bb

📞 0978-776-670
f 合歡山賞雪日出半日遊悠遊師父
　包車旅遊 -921525214543081

悠遊師父包車旅遊

　　來到清境、當然要「觀星」，悠遊師父載著我們到他的私密地點，觀賞美麗的星空，在清境山上無光害的情況下、才能欣賞到這麼漂亮的星空、銀河、滿天的星星，還幫我們拍下和銀河的合照。他們還有合歡山賞雪、日出半日遊……等包車服務。

嘉義市
東區

承億文旅
桃城茶樣子

承億文旅集團之一的嘉義「桃城茶樣子」，以茶為主題的旅店，整個大廳的設計就感覺來到賣茶、喝茶的地方，有放置木製的黑、白棋及象棋，櫃台後面擺放了很多賣茶葉的茶葉桶。一樓的「隨處樂料理廚房」，榮獲109年度嘉義市餐飲衛生管理評核優級餐廳，以精緻法式料理為主，無論是前菜或甜點都讓人驚豔，餐點有知名的老饕牛排（限量供應）：低溫烘烤、頂切美國肋眼牛排、碳烤龍蝦尾、煎烤紐西蘭菲力……，也有限量主廚當家的紅燒牛肉麵、黑胡椒燉牛肉、隨意炒一下，滿足你的中式胃。

9樓「N23.5 Lounge 酒吧」。早上為開放給旅客使用的無邊際泳池，晚上18:00至凌晨02:00為音樂與調酒的時尚酒吧，在泳池畔俯瞰嘉義夜景、輕鬆談笑、游泳、並與朋友享受一個浪漫夜晚！我們點了柳橙冰沙、蔓越梅冰沙、奶茶、綜合拼盤、還有一杯雞尾酒，在這裡靜靜的欣賞嘉義的夜景。

旅店位處嘉北火車站附近，交通相當便利。附近有景點有阿里山森林鐵道園區、阿里山林業村、北門火車站、檜意森活村……等步行在10分鐘以內非常方便、鄰近又有文化路夜市、嘉義火雞肉飯知名小吃。

🏠 嘉義市東區忠孝路 516 號
📞 (05) 2280-555
🌐 www.hotelday.com.tw/hotel04.aspx

嘉義市西區 冠閣大飯店

　　冠閣大飯店是商務飯店，也是嘉義唯一小孩毛孩都服務的飯店，主要訴求「舒適、安全、交流」三大服務──「舒適：像家一樣的舒服。安全：住的安全、吃的安全、用得安全。交流：旅客的需求快速被處理。」

　　現在增加了親子主題房型、客房內獨享遊樂設施及有專屬樓層的毛小孩寵物飯店，於一樓大廳設有兒童遊戲區，Rody馬、蝸牛吧噗、閱讀椅，另提供親子互動桌遊租借服務，還提供免費停車場、免費Wifi，並且有捷安特自行車租借服務，以及免費提供租借嬰兒床、嬰兒澡盆組(澡盆、水勺、座椅)、奶瓶消毒鍋組等服務，真的是非常大眾化、非常貼心的飯店。

　　早餐是「晨間家廚」提供的自助式早餐，有在地著名的嘉義雞肉飯及嘉義的涼麵，和其他中西式餐點和各式冷熱飲品。一樓有G-Lounge，也提供主餐和下午茶。飯店不時會有些活動、我們去的時候正好碰上贈送造形氣球。

　　飯店位於市中心，緊鄰友愛路商圈、鄰近嘉義後火車站、嘉義轉運站，周邊有嘉義鐵道村、阿里山森林鐵道車庫園區、月影潭心及射日塔等熱門景點。非常適合到嘉義遊玩的住宿。

🏠 嘉義市西區竹圍里忠順一街 27 號
📞 (05) 231-8111

嘉義縣 中埔鄉 詩情花園渡假村

　　網路上討論度、詢問度、評價都很高的「六星級RV露營車」，就位於嘉義縣中埔鄉。這裡有非常多款的露營車，有好多的電視媒體都來這裡採訪過。平常我們出遊都是入住飯店或是民宿，今天要來初體驗一下露營車，感受一下不同的旅遊方式。

　　「詩情花園渡假村」的露營車都是由德國原裝進口的，內裝豪華。露營車的車型分為：海盜王號、粉紅主題（Hello Kitty）及百合花、玫瑰花、紫羅蘭、櫻花、杜鵑、茉莉花、鬱金香七種花系列露營車。有二人、三人、四人，有的還可以唱卡拉OK，車型非常的多。

　　園區內有免費腳踏車可以騎、親子推桿場、很多適合拍照的地方、兒童遊樂區……等，晚上還有精采的晚會活動，如：魔術秀、放天燈、親子團康遊戲、仙女棒大放送等。花園式BBQ烤肉大餐，在自己的房間前花園烤肉，氣氛超浪漫！烤完後由渡假村幫您收拾，輕鬆又方便！

🏠 嘉義縣中埔鄉社口村社口一號
📞 (05) 253-6601
🌐 www.cfcv.com.tw/index.php

嘉義縣 中埔鄉 詩情夢幻城堡

　　這裡是「詩情花園渡假村」的二館，完全不同風格，「詩情夢幻城堡」主訴求超親子主題旅店，兒童主題房各具有不同的主題、風格，讓小朋友愛不釋手。一進來就有停車場，接著就是看到戶外的遊具、沙坑與大草皮等遊樂設施，寬敞的戶外空間、草皮，可以騎腳踏車、開小車車、跳跳馬、溜滑梯，大廳裡有非常多的布偶娃娃，有可愛的休息沙發、桌椅，也有很多的設施可以遊玩手足球、桌遊以及童書。

　　城堡的房間有6間不同兒童主題的房間：夢想飛行樂園、森林巴士狂想曲、派對南瓜馬車、幸福公主城堡、快樂王子城堡、美人魚海洋樂園，布置得充滿童話趣味。我們是入住「美人魚海洋樂園」，房卡及鑰匙圈非常可愛，房內設計充滿海洋風情、有可愛的美人魚陪你睡覺，房內有溜滑梯、布偶娃娃、抱枕……，躺在上面好舒服哦！客房有Hello Kitty熱水壺、廚房組及一些玩具，又潔和乙丞玩得非常開心。

🏠 嘉義縣中埔鄉社口村 16 鄰十塊厝 19-16 號
📞 (05) 253-8855
🌐 www.chiayi-family-villa.com.tw

 台南市東區

香格里拉台南遠東國際大飯店

🏠 台南市東區大學路西段 89 號
📞 (06) 702-8888
🌐 www.shangri-la.com/tc/tainan/fareasternplazashangrila

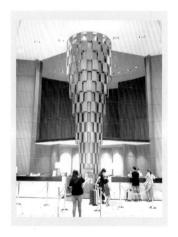

位在台南火車站正後方，從後站走路過來不用3分鐘，附近就有許多租車行、地理位置相當方便，是國際知名豪華五星級連鎖品牌「香格里拉酒店集團」旗下的飯店。38 樓高圓柱形的建築可說是台南市的地標。飯店房間尊榮寬敞舒適，對面就是「國立成功大學」、可以欣賞成功大學美麗的校園。飯店和遠東百貨公司連接著，只要經過一道門就是遠東百貨公司、對於喜歡逛街、購物的旅客非常便利。

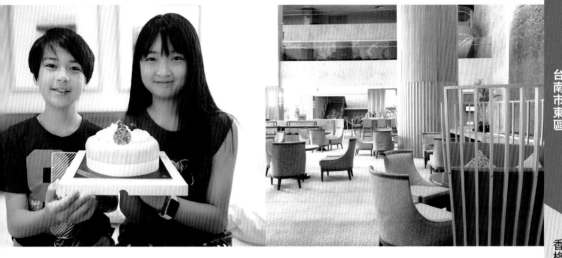

飯店早餐BUFFET豪華澎湃，用餐的環境非常優雅、寬敞，挑高的中庭、綠化的用餐環境，非常舒服。餐點中、西、日式都有相當豐富，連台南美食牛肉湯都有，還有綜合海鮮湯、海菜海鮮湯、鮮魚湯，還有專屬的飲料吧樣式非常多，甚至有珍珠奶茶。「豪華閣」貴賓廊的尊貴禮遇，全日咖啡、茶、軟性飲料與輕食無限量供應。

飯店餐廳有遠東 CAFÉ 自助餐廳、醉月樓（台式、粵式）、THE MEZZ 牛排龍蝦館、品香坊……。設施有健身俱樂部、有氧和瑜伽教室、三溫暖設施和戶外心型游泳池，尤其是戶外心型游泳池非常適合拍照，又潔在這裡拍了非常多的網美照。

台南大員皇冠假日酒店

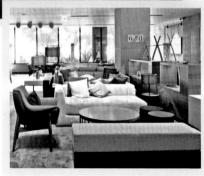

🏠 台南市安平區州平路 289 號
📞 (06) 391-1899
🌐 www.crowneplazatainan.com

　　位於自然生態與人文古蹟薈萃的台南安平區，鄰近安平樹屋、安平古堡、安平老街、台江國家公園、四草綠色隧道、漁光島等知名景點，待在房間就可以欣賞安平夕陽、濱海濕地美景。「台南大員皇冠假日酒店」大廳以獨特的魚篙設計，大廳魚篙裝置藝術採用鋁合金結構，挑高48米，共12層，意指魚篙口小容量大，象徵財氣只進不出，有納財寓意。

　　飯店近日推出「變形金剛親子主題房」，房內布置、擺設了許多變形金剛的圖案、就連抱枕、浴室玻璃⋯⋯也是變形金剛的圖案，天花板星空的設計也有變形金剛，羨煞愛好變形金剛迷。

　　「和風客房」約有21坪大，房內現代日式和風、傳統榻榻米的設計，坐在榻榻米茶几上品茗、欣賞安平的景象。每個房間的房號是「劍獅」設計，在台南安平──劍獅具有祈福、避邪與鎮煞的意義，流傳至今成為安平的圖騰。

　　飯店的設施有健身房、兒童俱樂部、室內溫水游泳池、SPA池、兒童戲水池、

　　以及男女三溫暖等多功能休閒設施。餐廳則有 元素/全日餐廳 （百匯料理自助式）、煉。瓦 （日式餐廳）、采豐樓 （粵式餐廳）、289吧 （大廳酒吧），菜色非常豐富、美味。

台南市善化區 南科贊美酒店

🏠 台南市善化區成功路 252 號
📞 (06) 583-8383
🌐 www.larchotel.com.tw

　　來到這裡，哇～哇～馬上被飯店色彩鮮豔繽紛的建築物外表所吸引，由著名建築師黃建鈞融合「幾何形體派」現代畫家蒙德里安的色塊藝術，及西藏風馬旗的祈福色彩打造而成。位於台南市的善化、隔一條鐵道就是熱鬧的善化市區，飯店的四周綠意盎然、環境相當安靜、清幽。

　　飯店的「I LOVE U珍愛教堂」及「贊美宴會廳」非常適合辦婚宴、喜慶的宴會，尤其是戶外的「I LOVE U珍愛教堂」三角錐形

的玻璃建築非常的漂亮，以粉色、藍色玻璃和白色主體結構構成，配合上面「I Love U」的紅色字樣，在這裡舉行婚禮再浪漫不過了，也非常適合拍照、打卡。

非常特別的是，飯店經營了一座小農場「阿嬤の農場」，在這裡可以體驗農村的樂趣，認識各種蔬菜、小番茄、芭樂、百香果、甘蔗……等（依時節不同，蔬果種類也不同）。也可以到雞舍內體驗撿拾雞蛋、鴨蛋，到菜園裡親自採摘蔬果、挖地瓜、削甘蔗……等有趣的農活，覺得不錯，還可直接向阿嬤採買喔！也可以參加「親子焢窯趣」或是「田園烤肉」增加親子互動感情。

飯店的設施還有室外游泳池、KTV室、電動腳踏車、健身房、兒童遊樂室、棋藝室……，及刺激萬分的漆彈活動。

我們入住溫馨家庭六人房，空間相當寬敞、房內另有一間一大床的小房間，非常適合三代同堂或朋友一起出遊。晚餐在「虹橋港式飲茶」餐廳用餐，享用星級廚師的道地港式餐點，非常好吃。

趣淘漫旅

台南市
楠西區

台南市楠西區密枝里密枝 102-5 號

(06) 575-3333

「趣淘漫旅」位於台南市楠西區，屬凱撒飯店連鎖集團，是全台第一家主打冒險體驗的飯店，顛覆傳統住宿體驗。一般的飯店是注重休息、休閒、放慢腳步、放鬆身心，但是到這裡卻是來尋求刺激的、消耗體力、發洩體力，當然，飯店也有輕鬆的一面，提供放鬆的場所、活動，動態、靜態的都有。

飯店裡最吸睛的就是「擎空塔台」，也是消耗體力、發洩體力的地方，項目有：自

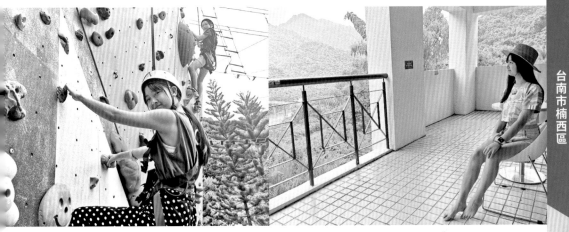

由落體、翱翔漫旅（滑索）、高空漫步、攀登競技，這4項是最受歡迎的。地下室另有鐳射戰場、密室解救、光束任務、全館解謎等刺激的設施，也特別設計刺激度沒那麼高、適合親子的活動：兒童遊戲區、泡泡足球、大型疊疊樂、競技疊杯⋯⋯，還有其他的趣淘桌遊、健身區域、泡泡球池拍照區⋯⋯等，可以玩的項目非常多。

至於戲水，則有椰林泳池，泳池內提供大型的浮具可以攀爬、過關相當刺激。喜歡騎腳踏車的、在這裡也適合鐵馬的輕旅行。

飯店就在「曾文水庫」旁，飯店有水庫的戶外導覽、環湖遊艇。附近也有桃花心木步道、探索 茶山加雅瑪部落、楠西採果、東山咖啡、梅嶺古道之旅⋯⋯，非常豐富。

非常奇特的是，在這裡居然有7-11「趣淘漫旅門市」。到這裡不管是吃、喝、玩、樂實在太方便了。

高雄市前金區　鈞怡大飯店

高雄市前金區河東路 10 號

(07) 282-1888

www.harbour10.com.tw

「鈞怡大飯店」非常的新，2018年7月16日才開幕的親子飯店，最著稱的，就是他們的「熊樂屋親子樂園」有100坪大，我們就是衝著愛河旁的景觀及超大的親子樂園來入住的。

下午茶的點心有中西式點心、餅乾、咖啡、飲料應有盡有，都是無限享用的喔。餐廳的餐具區還備有「兒童餐具」鮮豔的彩色餐具讓小孩愛不釋手，真的是親子飯店，就連這個也設想到。

標榜100坪的室內親子遊戲空間「熊樂屋親子樂園」，真的是名不虛傳，包含VR虛擬實境、樂高牆、趣味洞洞牆、球池、兒童電動超跑賽車、兒童職業訓練&扮家家酒、具有挑戰性的攀岩牆，有這麼多的遊樂設施讓小孩玩翻了，我看小孩進去後，應該出不來了吧！

飯店裝潢風格走灰白與沉穩的大地色系，優雅而的大器。我們的房間看到愛河的景觀，乙丞馬上就跑過去看美麗的高雄愛河，因為以前有來高雄坐過愛河上的遊船，特別有種親切、相識的感覺。房間均有浴缸與免治馬桶，浴室的浴缸是蛋型，乙丞一邊泡澡一邊欣賞愛河的夜景，真是太滿意。

屏東縣恆春鎮 悠活渡假村

🏠 屏東縣恆春鎮萬里路 27-8 號
📞 (08) 886-9999
🌐 www.yoho.com.tw/zh-tw

「墾丁悠活渡假村」就位於潛水勝地萬里桐附近，渡假村採南洋風設計、白色色系建築、搭配湛藍大海，彷彿來到島嶼的渡假村。全包式渡假村的概念，多家餐廳、滑水道、戲水池、懶人河、SPA水療池、兒童遊戲室……，吃、喝、玩、樂盡在這裡、享受慵懶、悠活的渡假村生活。

YOHO墾丁悠活渡假村規畫多種房型：「兒童旅館」35個故事的親子主題：「超級救火員兒童房」、「PONY過河」、「變

形西瓜歷險記」、「彩虹甲蟲」、「當北極熊碰上GORILLA」、「長頸丸耶誕禮物」、「貓咪的化妝舞會」、「凱薩沙拉公主大戰番茄魔王」……一個故事一款房型；宛如進入巧克力宇宙、充滿巧克力浪漫情懷的「巧克力旅館」；充滿陽光健康的追風騎士風的房型「單車旅館」；「悠活旅館」的房型設計就像置身都會、異國、海洋、自然等不同風情的度假趣，讓您的假期，從房間到整個渡假村，都能擁有最舒服自在的體驗。

　　李安導演執導《少年PI的奇幻漂流》時就入住在這裡，拍完就把獨木舟擺放在「悠活渡假」裡。「阿信巧克力農場」讓您探索可可森林、瞭解可可樹獨特的生態、DIY製作自己專屬的巧克力點心。餐廳有正宗台菜的「料理王台菜餐廳」、提供下午茶、輕食的「水月荷庭園書坊」、以及讓您睡到自然醒、用餐時間am7:00～pm13:00的「臨海餐廳」、餐廳就在海邊有著碧海藍天的絕佳用餐視野，從這開啟悠活完美的一天。

承億文旅 墾丁雅客小半島

承億文旅集團之一，「墾丁雅客小半島」就位於墾丁大街上，只要走出大門就是墾丁大街，這對喜歡逛街的人來說，實在太方便了而且旅店又有停車場、不用為了找停車位而傷腦筋。

裡裡外外整個設計、擺設都充滿著濃濃的熱帶南洋度假風、又帶有年青人愛好的文青風格，彷彿來到帶熱的南洋島嶼度假。超棒的是游泳池好像被叢林包圍的游泳池，四周滿滿的都是綠樹，就連房間也包圍著游泳池，在這裡玩水超棒的。

客房從命名到裝潢設計概念都是蝴蝶和花園：大白花蝶、紫斑蝶、玉帶鳳蝶和小半島花園，房間大部分都有小陽台，在陽台坐在藤椅上、喝著飲料、欣賞南洋風的美景、整個心情都放鬆了起來，也可看到泳池大家戲水的涼意。

旅店到處都非常適合拍照，是網美拍照、打卡的好地方，很難想像在墾丁大街裡會有一間這麼南洋風的旅店在這裡，白天在旅店內泡泳池、玩水，晚上走出旅店就是墾丁大街、可逛街、吃消夜，實在太方便了。

🏠 屏東縣恆春鎮墾丁路 237 號
📞 (08) 886-1272
🌐 www.hotelday.com.tw/hotel06.aspx

屏東縣恆春鎮恆北路 125-1 號
0933-136-285　　@tenday2019
www.tendayhotel.com

屏東縣 恆春鎮 拾日・包棟VILLA

　　「拾日」位在恆春鎮恆北路上，距離北門約500公尺，離恆春鬧區雖有段距離，相對的也顯得安靜許多。但又不會離鎮上鬧區太遙遠，開車進市區不用十分鐘的車程，民宿旁邊就有專屬的停車空間，十分方便。民宿外面是原木圍籬和綠色草木，整體感官是，除了白，就是白，相當簡潔利落的純白之美，只有3間房間適合約10人的小型旅遊，是間私密獨立庭院又綠意盎然的住宿。

　　一打開木門、相當驚訝，半露天式的戶外用餐區擺著八人座的長桌，一旁牆邊還有一排吧檯座椅，十多個人聚在這裡一起用餐、聚會不成問題。最引人注目的就是「窯烤披薩爐」了，有跟恆春鎮上的店家合作，提供「窯烤披薩」的體驗服務，只要訂房時事前預約就有專人到民宿來製作披薩及窯烤。一旁還有「戶外烤肉區」，烤肉區的四周都是草皮、就像在野外烤肉一樣。除此之外，最吸引人的就是這個在屋子旁的戲水池了，雖然它沒有大到可以讓你在裡頭游泳，但是泡在裡頭戲水也是很舒服的，可以邊烤肉、邊玩水、邊聊天、享受墾丁的風情、渡假的閒情。

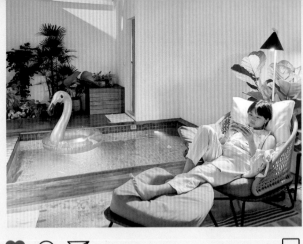

屏東縣 恆春鎮
日造‧DAYMAKER

　　日造‧DAYMAKER是北歐簡約風設計的一棟四層樓包棟民宿，設計和一般的民宿不太相同，大門一進來就是烹飪區及用餐區，開放式的廚櫃的設計和木製餐桌擺放在同一區，也是一個開放大家聊天的交誼空間。再來就是寬敞的客廳，有著超豪華視聽設備（投影式）。後面是最吸睛的戲水池，一般是把戲水池設置在室外，他們卻把它設在室內，後方擺放還有室內綠色植栽造景，彷彿泳池就在戶外一般，就好像是像小型的VILLA，且有著一種密境式私人度假情調，後面是一間公用廁所，這樣就不用爬上爬下了。

　　客廳的中間設計挑高天井、中空式迴旋樓梯，這盞高達七尺的36顆圓球燈泡特別醒目。二樓到四樓提供客房，簡約、純白的布置給人舒適、放鬆的氛圍，在四樓的獨立一間二人房，衛浴間格局寬廣，淋浴浴缸，設計大片窗戶可以看見美麗山景，營造出慵懶的氣氛。就像他們宣稱的，住上一日可以「Make your day!」太舒服了，讓人完全不想出門了，不但有室內戲水池、廚房設備一應俱全，而且客廳還有超豪華視聽設備，不管是家庭或是一群朋友出遊都很適合到這裡。

🏠 屏東縣恆春鎮恆北路 77 號
📞 0902-292-730
🌐 www.daymaker.space

步拉諾 Burano Yellow Villa

義大利威尼斯彩色島，最令人印象鮮明的豐富色彩。傳說，因為漁夫們出海捕魚，老婆怕他們在回航路上遇到濃霧分不出回家的方向，於是把自己家漆上色彩分明的顏色，在遠處也能分辨出自己的家！現在不用飛到義大利，恆春郊區有一間民宿打造出這般彩色風情。

「步拉諾」每一間房間都設計出符合墾丁的特殊主題房，主題有tropical yellow熱帶雨林、earth yellow來墾丁極地旅行、golden yellow 大地蘊藏時光、funny yellow可以一直打電動嗎、sunshine yellow沙灘、微風、曬太陽。民宿的餐廳提供：早午餐、下午茶、咖啡、甜點。另外還有攝影、花藝、陳設的服務，在特殊的日子如生日、求婚、蜜月……等，都可以事先預約安排布置驚喜。館內設有室外游泳池、露台和花園，不論室內戶外都能拍出美美的照片，太適合拍照打卡了。這裡距離恆春古城西門開車7分鐘，鹿境梅花鹿生態園區7分鐘，國立海洋生物博物館15分鐘、墾丁大街夜市15分鐘。

🏠 屏東縣恆春鎮興北路興東巷 9 弄 13 號
📞 0908-988-166
🌐 site.traiwan.com/YellowVilla

墾丁天空草民宿

墾丁天空草民宿位於南灣，距離南灣遊憩區600公尺，離最近的便利商店車行只要1分鐘，到墾丁大街車行約5分鐘，到恆春鎮中心約10分鐘，交通位置是這家民宿的優勢之一。

民宿有兩棟，其中一棟的一樓四人房，有水泥泳池喔，而且陽台就可以烤肉了，可以一邊烤肉、一邊享受南島的海岸風情。民宿位於斜坡上、居高臨下可以清楚看到整個南灣的風景及其水上的活動。我們這次入住是三樓的海景四人房，更可以清楚的欣賞到南灣的全貌。慵懶的在床上就可以欣賞到墾丁的海景、夕陽。或是坐在陽台，吹著徐徐的海風，準備著下午茶或點心、飲料、慵懶的與親朋好友坐下來閒聊一番，所有煩惱頓時煙消雲散。

🏠 屏東縣恆春鎮南灣路林森巷 16 號
📞 0980-416-513
📘 墾丁天空草民宿 -110938733986678

牛奶白民宿

民宿就位於恆春鎮的市區，生活機能非常的方便，到南灣約6分鐘車程、墾丁大街夜市11分鐘、恆春夜市4分鐘，鹿境梅花鹿生態園區4分鐘，國立海洋生物博物館20分鐘。

整間民宿以白色為主的設計，每間房間的布置也是全都是白色，跟它民宿的名稱一樣「牛奶白」，牛奶一樣的純白。頂樓的戶外陽台一樣是全白色設計，通往陽台的地方設計透明玻璃的屋子，陽台上擺設許多綠色植物、木製平台、鐵製涼椅，，坐在這裡乘涼、看景、拍照都很棒。房型有公主風、鄉村風、簡約風……，其中公主風二人房更是女生的最愛，簡約的歐式室內設計、有點華麗，精緻的梳妝台、歐式的沙發、茶几、房內白色的木製旋轉樓梯，整體布置的非常柔美。另四人房樓中樓，客廳、衛浴都在樓下，臥室在樓上，客廳窗外是一片綠意盎然的後花園。

🏠 屏東縣恆春鎮恆南路63巷13弄9號
📞 0917-293-775
f MilkWhitehomestay

牛奶糖民宿

位於恆春鎮的市區、恆春轉運站、恆春公有市場附近，生活機能各方面都非常的方便，是個體驗恆春在地生活的好地點。到墾丁大街夜市15分鐘車程、恆春夜市4分鐘，鹿境梅花鹿生態園區4分鐘、南灣遊憩區約10分鐘車程、國立海洋生物博物館20分鐘。

整間民宿都是以白色為主的設計，每間房間的布置也都是白色，跟它民宿的名稱一樣「牛奶糖」、牛奶一樣的純白。布置以簡約的現代鄉村風格，非常符合年輕人的喜好，還有專屬的客廳與廚房，開放式的廚房、廚房的設備很齊全、木製的餐桌、天花板是透明的自然採光設計，還有個不大不小的院子，大概一百坪吧！可以事先預約、讓民宿主人幫您準備戶外的BBQ活動，最適合三五好友來場小小的旅行聚會了！

🏠 屏東縣恆春鎮北門路32號
📞 0917-293-775
f milksweethome

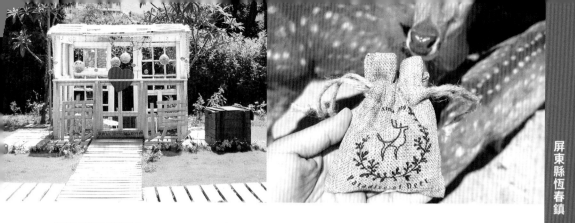

屏東縣
恆春鎮

鹿境
Paradise Of Deer

「鹿境梅花鹿生態園區」有墾丁小奈良之稱，不需要跑到遠在日本的奈良，在「鹿境」就可以與小鹿們拍照了。墾丁除了熱情的陽光與蔚藍的大海外，現在又多了另一種的墾丁風情。

早期墾丁的梅花鹿因為過度捕捉，近乎絕跡，近年來在墾丁國家公園管理處的復育之下，在國家公園內已經可以看到許多野生的梅花鹿。而墾丁的「鹿境梅花鹿生態園區」在自己的農場復育梅花鹿，不同於野外的梅花鹿，園區的梅花鹿喜歡跟遊客互動，遊客可以零距離的接觸或餵食鹿群，而且小鹿們可愛的模樣真的是非常可愛。不過請注意，鹿還是很容易受驚嚇的動物，在園區內不要追逐或喧嘩喔，餵食的時候必須站著餵食以免發生危險。

園區內有販賣「梅花鹿」圖案的周邊商品、都非常可愛，也有顏色鮮豔的飲品及輕食。爸爸媽媽可以帶小朋友來認識一下超級可愛又有人氣的梅花鹿，真實地觸摸、餵食體驗，絕對讓小朋友開心之外，還能獲得課本上學不到的知識，拍個美美的照片留下美好的記憶。

🏠 屏東縣恆春鎮恆公路 1097 之 1 號
📞 (08) 888-1940
📘 hoteldedeer

129

屏東縣恆春鎮　墾丁美人魚學校

「墾丁美人魚學校」就在屏東的墾丁是台灣首創的美人魚學校。不用大老遠跑到菲律賓，也能體驗小美人魚，不會游泳也學得會Freediving自由潛水，有專業教練教妳游美人魚，與熱帶魚一同悠遊。

這裡的課程非常多樣化，有美人魚課程、兒童課程、潛水課程……，可以依照需求來選擇不同的課程等級。首先到游泳池上課，不的游泳的、教練會先教基本的憋氣、划水……，如何穿上美人魚尾以及在水中的擺尾動作，跟一般的游泳不太一樣，有點像蝶式，教練很有耐心的講解及教導我們，而且教練用專業的水中攝影機幫我們拍照，拍出漂亮、悠游的美人魚。

媽媽看到又潔穿上美人魚尾巴非常漂亮，自己也想當條漂亮的美人魚，難得有機會也要拍照留作紀念。熟練之後，終於可以來到海邊當條真正的「美人魚」了，又潔在水中擺動著美人魚尾巴，一身美人魚裝扮搭配海景實在太漂亮了，簡直就是傳說中真正的「美人魚」。教練會幫妳擺出美美的姿勢、拍出最漂亮的美人魚。我們只有在海邊拍照而已，如果會游泳的人可以像真的美人魚一樣悠游在海中，用水中攝影機拍下、錄下美人魚在海中的漂亮姿態，在這裡留下一輩子最美好的回憶。

🏠 屏東縣恆春鎮恆西路 33 巷 42 號
📞 0905-618-396
🌐 girldive.com

屏東縣恆春鎮萬里路 24-1 號
0915-117-535
A0915117535

屏東縣 恆春鎮 萬里桐水到魚行 浮潛館

　　到墾丁就是要玩水，玩水的方式非常多，有潛水、浮潛、SUP立槳，以及各種的水上活動……。我們選擇了浮潛、它可以欣賞到海底的珊瑚生物及漂亮的熱帶魚，位於墾丁萬里桐的「萬里桐水到魚行浮潛館」有非常好的評價，安全性高、還會幫您水中攝影、可以留下美好的回憶。

　　這裡一律採預約制，分別以單組進行浮潛活動，不併組、不用跟陌生人併組（2位即可成行），由專業教練帶你悠游大海，享受浮潛樂趣。每位教練都具有救生員證照，並一律為遊客投保旅遊平安意外險。

　　我們全家四人一組，教練教導我們如何使用浮潛的器材及如何排除呼吸管進水的方法……等，並一一檢查是否OK沒問題。把我們帶到可以欣賞海域的位置、並介紹珊瑚及魚種，教練很用心也很細心，隨時關注、詢問我們的狀況是否OK，全程教練拿著水底相機幫我們拍攝、有時團體照、有時個人照、有時又拍特殊效果，幫我們拍出美美的照片。

　　浮潛館的設備很完善，還有附設熱水洗浴室跟沐浴乳、洗髮乳。讓您浮潛結束可以沖洗一個舒服的澡、一個完美的ending。

　　這次的浮潛看到非常美麗的海底世界，希望每個人能做好環保、維持世界的乾淨，可以讓更多人來欣賞這非常漂亮的海底世界。

貝里斯
Belize Brunch

隱身在恆春巷弄內的手作早午餐「貝里斯早午餐」，就在屏東客運恆春轉運站 旁邊的巷子裡，潔白的外牆在一排傳統房屋中相當好認，是當地人喜愛的、平價超值的早午餐店。一走進店內，就是浪漫的乾燥花以及歐式鄉村風的慵懶氛圍，更讓人有度假的愜意享受感覺。

餐廳與在地小農合作，選用無毒急凍海鮮、當季當地新鮮水果，堅持新鮮、原始的美味，烹調出一道一道健康營養滿分的美味料理，大人吃的飽、小孩吃得好。

點了他們的小卷鮮蝦白酒義大利麵、慕尼黑香腸起司烤餅、日式唐揚雞，真的是料好實在又好吃；鮮奶茶選用斯里蘭卡的阿薩姆紅茶、茶香濃郁加入純濃鮮奶；仲夏芒果冰沙，香濃的純天然芒果冰沙和超多的芒果果肉丁。老闆推薦的餐點有香草檸檬雞、野菇歐姆蛋、燉飯類⋯⋯等。餐廳的後方還有一個空間、座位大概可以容納十來人，很適合辦慶生、慶功宴或是朋友聚餐。

🏠 屏東縣恆春鎮中正路 6 號
📞 (08) 889-1855
f belizebrunch

Good Day 好日子
渡假小餐館

位在恆春鎮熱鬧的地區，「Good Day好日子渡假小餐館」好有異國的度假風情感、充滿海洋渡假風情、綠色植栽，明亮舒適的用餐空間，每一處每一個角落都好適合拍照打卡。主餐有漢堡、帕里尼、英式早餐、海島歐姆蛋、義大利麵、下午茶套餐⋯⋯等，飲品有現打果汁、咖啡、茶、奶昔、氣泡飲⋯⋯等，非常多樣化的早午餐。坐在店內非常舒適愜意，來到南國墾丁就是要放鬆、放懶、慢活啊！而且是「寵物友善餐廳」，有一隻黑貓叫「大吉」，很像《魔女宅急便》的KiKi，不時在店內徘徊、閒逛。

當天我們點了招牌班尼迪克蛋、特製牛肉起司堡、泰式雞腿帕里尼、歐姆蛋+炸魚+脆薯。不只食物好吃，擺盤非常講究，就連飲料的瓶子也好特別，是家非常文青又有渡假風的早午餐店。

🏠 屏東縣恆春鎮西門路 13 號
📞 (08) 888-1152
f haveagooddaykt

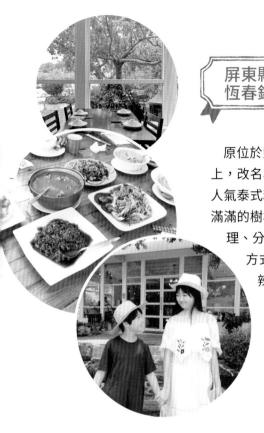

象廚泰緬式庭園餐廳

屏東縣 恆春鎮

原位於墾丁的「弄海餐廳」，現遷移到草埔路上，改名為「象廚」，隱身鄉間小路、林野間的人氣泰式料理，餐廳的四周都是透明玻璃、屋外滿滿的樹林、用餐環境相當幽雅、清靜。價錢合理、分量又多，夠味帶辣下飯好吃，雖然料理方式以酸辣為主，但是帶小朋友或不敢吃辣的人，可以要求廚師做完全不辣的。

🏠 屏東縣恆春鎮草埔路 65-2 號
📞 (08) 889-9885、0913-082-001
f lelcooking

竹夯鍋物

屏東縣 恆春鎮

老闆經營有5大堅持，其中1項是堅持親自至漁港購買活海鮮，讓饕客能夠品嘗到最新鮮的食材及採用上等的原肉。主推高檔食材、平價消費的特色火鍋料理，其中旗魚堅果棒、積木牛軋糖超有創意，海陸饗宴—活波士頓龍蝦拼盤，新鮮、美味。

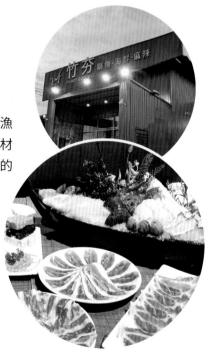

🏠 屏東縣恆春鎮恆南路 6-7 號
📞 (08) 889-0055
f juhotguowo

墾丁好吃好玩推薦

飄香第二代的傳統美味，烤玉米就是
炭火慢慢烤的滋味美。

老墾丁炭烤玉米

🏠 屏東縣恆春鎮墾丁路 32 之 1 號旁
📞 0939-689-967
f kt.old.grilled.cornshop

新鮮、澎湃，到南國來就是要這樣
大口吃蝦的海派！

墾丁蝦匠活蝦料理

🏠 屏東縣恆春鎮墾丁路 233 號
📞 0938-371-967
f shrimp.1231

海味就是六少爺這一味最夠味！

六少爺海鮮燒烤

🏠 屏東縣恆春鎮墾丁路 120 號
📞 0938-371-967
f bbqsix

MIT的拖鞋，保證又美又好穿！

STEP UP 拖鞋

🏠 屏東縣恆春鎮中山路 190 號

📞 0921-339-975　　ⓕ stepupforever

🌐 www.stepup.com.tw

結合冰品、飲品、甜品，從店名、裝潢到
產品，滿眼的甜，滿口的甜，滿心的甜！

南風微甜 Sweet Bar

🏠 屏東縣恆春鎮恆公路 716-15 號

📞 (08) 888-2682

ⓕ 南風微甜-Sweet-Bar-1660969987310829

同時可以滿足大人與小朋友的海鮮料理，
充分展現南國的熱情和大器啊！

南風漁夫Seafood Bar

🏠 屏東縣恆春鎮福德路 88 號

📞 0919-139-011

ⓕ Fishermanseafoodbar

位於枋寮沿海路的海邊，有絕佳的觀海、
賞夕陽位置，網美IG打卡點。這裡有美食
又有美景，頂樓的位置、搭配二棵椰子
樹、藍天、白雲，構成一幅美呆的海景圖。

椰們餐旅
一枋寮海景餐廳

🏠 屏東縣枋寮鄉沿海路 17-1 號

📞 (08) 878-0123

ⓕ 17coconut

澎湖縣
馬公市

福朋喜來登酒店

🏠 澎湖縣馬公市新店路 197 號
📞 (06) 926-6288
🌐 www.fourpoints-penghu.com

　　這次我們全家第一次到澎湖旅遊，我們選擇澎湖唯一經過認證的國際級五星級飯店——「澎湖福朋喜來登酒店」位於第三漁港的旁邊，只隔著一條馬路，我們入住的是港景豪華雙床客房，從窗口就可以看到漂亮的港景，來這裡就是要享受的。

　　房間外還有小陽台，可以坐在這裡欣賞美麗的港景，正下方就是飯店的無邊際游泳池。右邊過去就是馬公市中心，澎湖的天空都這麼漂亮嗎。

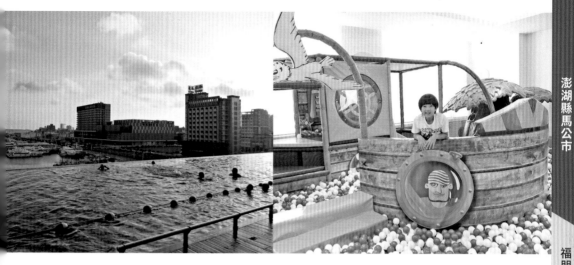

「無邊際游泳池」，是不是很漂亮，彷彿就像在海裡游泳、玩水一樣，跟船那麼親近，可以一邊游泳、一邊欣賞港景、輪船。「休閒中心」，裡面有「兒童遊戲區」、「運動遊戲區」、「健身房」、「悅讀區」、「SPA芳療」……，不管是大人、小朋友都非常適合。

飯店的早餐非常棒，有很多的海鮮可享用，中間的餐檯是帆船造形非常特別，意味著這是以海鮮為主，中、西式的餐點都有，非常豐富。「海鮮湯」、「海鮮麵線」海鮮的料很多又非常新鮮。

他們的餐廳很有名，有「宜客樂海港百匯自助餐廳」、「藍洞餐廳」、「聚味軒海鮮中餐廳」，當然也要來品嘗一下他們的美食。

澎湖深度旅遊

到澎湖遊玩、最方便的方法就是租車或者是包車出遊，
因為景點分佈澎湖全島，這樣才能節省時間、玩得盡興。

北環一日遊＋夜釣小管

📍 通梁古榕

樹齡達300多歲、氣根近百條
的古白榕，綠陰覆蓋660平方
公尺，是世界上難得一見的
大榕樹。後方的「保安宮」
也是相當有名。旁邊有知名
的「仙人掌冰」。

📍 跨海大橋

跨越「吼門水道」，連接澎湖群島之中的「白
沙島」與「西嶼島」，全長2600公尺。

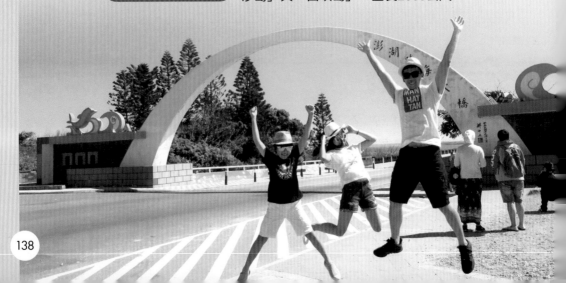

竹灣大義宮

早期祀奉溫府王爺，後來增祀武聖關公，至今有將近200年的歷史，有幾個許願池，許願池東有幾隻大海龜，據說相當靈驗。

小門鯨魚洞

小門嶼最特殊的海蝕地形，玄武岩經過海蝕作用將玄武岩不斷的侵蝕，最後貫穿成一個海蝕門。

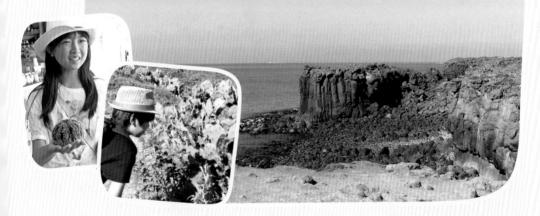

二崁聚落

位於澎湖縣西嶼鄉二崁村，為國內第一個傳統聚落保存區，林立處處傳統建築，讓這裡每棟建築物都是博物館，保有澎湖當地的傳統文化。這裡一杏仁茶香、香氣四溢擄獲了不少人心。

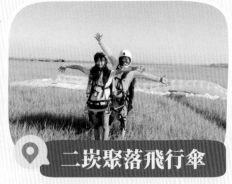

二崁聚落飛行傘

澎湖不是只有水上活動可以玩了，在澎湖西嶼鄉二崁村落還有另一種玩法——飛行傘，在空中以最美的視角欣賞海景，又潔、乙丞大膽嘗試飛上天空的樂趣。

池東大菓葉玄武岩

日治時期為聯絡馬公與西嶼間的海上交通，在大菓葉海邊闢建碼頭，挖取石塊泥土時意外地發掘了這片埋於土中、沈睡千年的壯麗柱狀玄武岩，可謂澎湖本島容易親近的柱狀玄武岩。大菓葉柱狀玄武岩前方是濱海公路的盡頭，蔚藍的海岸線遇上壯麗的柱狀玄武岩，呈現出如畫般的美麗景色，到此無不被這美麗景色給震懾住，下雨前方的凹地積水、整個倒影在水面上、非常的漂亮。

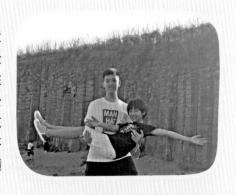

夜釣小管

每年的五到八月是澎湖小管的盛產季節，搭乘打著集魚燈的專業夜釣船，人手一竿，實際感受夜釣小管的樂趣，現釣現料理，親嘗最鮮甜的海中極品小管生魚片、品嘗澎湖在地人的小管麵線（是手工的哦），是一個很好的體驗。

南環

澎湖馬公本島南環我們是這樣走的，一路從奎壁山摩西分海→隘門沙灘→篤行十村→觀音亭→市區老街觀光，一直到天后宮。

風櫃聽濤

周遭有玄武岩的海蝕溝，遇到南風漲潮時，海水灌入會從縫隙噴出，發出「呼呼～～」作響的嘯聲，純白色的涼亭也是IG打卡的熱門地點。

奎壁山摩西分海

奎壁山地質公園包括包含了奎壁山和赤嶼，赤嶼位在奎壁山東側沿岸，漲潮時兩地之間的潮間帶會整片淹沒在水中，每逢退潮則會逐漸露出一條約三百公尺長的S型礫石步道與赤嶼相連，此奇景宛如摩西分海般，讓人嘖嘖稱奇。奎壁山同時也是賞日出和觀夜星的好地點。

隘門沙灘

由珊瑚與貝殼碎屑、微體生物等組成，其中以星狀的有孔蟲最令遊客驚豔。此地同樣細密的美麗沙灘其實是與林投沙灘相連的，有相同海天一色的美景。澎湖本島唯一有水上活動的沙灘，來澎湖要玩水上活動就要來這裡。

篤行十村

可說是全台澎最早形成的眷村，結合了歷史文化與人文地景的特色。裡面有篤行眷村園區、張雨生故事館、外婆澎湖灣 潘安邦舊居。也是澎湖文創市集的中心，這裡超級好拍，每個轉角都是IG必拍必打卡點。

觀音亭、西瀛虹橋

觀音亭位於澎湖縣馬公市澎湖青年活動中心旁，為三級古蹟之一。西瀛虹橋，是一座鋼型拱橋，長200公尺、橋面淨寬4.6公尺、最高處橋底距海平面約15公尺，搭配紅、橙、黃、綠、藍、靛、紫等七彩霓紅燈的照明設備，夜間照明色彩非常漂亮、這個地方非常適合看夕陽。西瀛虹橋是近年來「澎湖花火節」施放的地點。

市區老街觀光

中央老街、天后宮、四眼井、摸乳巷、夜遊……，中央老街與中正街商圈算是澎湖市區比較熱鬧的地方，可以出來逛街晃晃、嘗嘗在地的美食小吃。

天后宮

主祀天上聖母媽祖，有400多年的歷史，是全台灣歷史最悠久的媽祖廟，列名國家一級古蹟，廟體出自唐山名匠之手，有深具藝術造詣的各類雕塑。

四眼井

原是一口大井，出水量多，為避免民眾取水時不慎跌落入井中，砌成四個圓形的取水口，方便同時提供四位民眾取水，是馬公最古老的水井。

海洋牧場

澎湖最夯搭船去玩「海洋牧場」，在船上可以釣海鱺、溜花枝、黃臘鰺……，「牡蠣」無限碳烤，讓您吃到飽、古早味之「海鮮粥」無限供應，「親子生態觸摸池」多樣化之海中生物讓您直呼驚奇，享受與魚兒親近的樂趣，平台卡拉OK歡唱、沿岸景觀遊覽等等。

包棟民宿 & 飯店
拍照打卡吃得好住得美！
又潔乙丞帶路玩全台

作　　　者	趙又潔、趙乙丞	
美 術 編 輯	申朗創意	
企 畫 選書人	賈俊國	

總　編　輯	賈俊國
副 總 編 輯	蘇士尹
編　　　輯	高懿萩
行 銷 企 畫	張莉滎‧蕭羽猜‧黃欣

發 　行　 人	何飛鵬
法 律 顧 問	元禾法律事務所王子文律師
出　　　版	布克文化出版事業部
	台北市中山區民生東路二段141號8樓
	電話：(02)2500-7008　傳真：(02)2502-7676
	Email：sbooker.service@cite.com.tw
發　　　行	英屬蓋曼群島商家庭傳媒股份有限公司城邦分公司
	台北市中山區民生東路二段141號2樓
	書虫客服服務專線：(02)2500-7718；2500-7719
	24小時傳真專線：(02)2500-1990；2500-1991
	劃撥帳號：19863813；戶名：書虫股份有限公司
	讀者服務信箱：service@readingclub.com.tw
香 港 發 行所	城邦（香港）出版集團有限公司
	香港灣仔駱克道193號東超商業中心1樓
	電話：+852-2508-6231　傳真：+852-2578-9337
	Email：hkcite@biznetvigator.com
馬 新 發 行所	城邦（馬新）出版集團 Cité (M) Sdn. Bhd.
	41, Jalan Radin Anum, Bandar Baru Sri Petaling,
	57000 Kuala Lumpur, Malaysia
	電話：+603- 9057-8822　傳真：+603- 9057-6622
	Email：cite@cite.com.my
印　　　刷	卡樂彩色製版印刷有限公司
初　　　版	2021年09月
定　　　價	380元
I S B N	978-986-5568-86-3
E I S B N	978-986-5568-85-6 (EPUB)

城邦讀書花園　布克文化
www.cite.com.tw　www.sbooker.com.tw